史丹 ‧ 李漫威漫畫法
HOW TO DRAW COMICS THE MARVEL WAY

史丹 ‧ 李（Stan Lee）、
約翰 ‧ 巴斯馬（John Buscema）著

推薦序 1

　　《史丹 · 李漫威漫畫法》對台灣來說是一本很難得的漫畫教學書，因為我們國家對於漫畫的認知，都是以日本產業為主，卻不知道在富比士和華爾街這些充滿權威的資料調查媒體的數據中，從古至今的數據都顯示了美國漫畫不論在劇情、分鏡以及作業上，才是整個世界的主流！

　　而隨著加入迪士尼旗下後，漫威更是跳脫漫畫的範疇，將版圖擴展到電影、影集、動畫、電玩，即便上述的這些媒體各有優勢並有著獨特的世界觀，但仍將漫畫當做核心去做延伸。這正告訴了我們，漫畫所繪製出來的世界，不會只透過一種方式去呈現與詮釋，在當今的社會中，漫畫家畫出自己願景的同時，也正在架構著一個多媒體王國。

　　當年史丹 · 李等人在壯大自己的多媒體王國時，也讓各種形形色色的角色隨之出現並豐富其內涵，像是蜘蛛人、復仇者聯盟、X 戰警、捍衛者聯盟、驚奇四超人……等，他們都代表著社會的不同議題與階級，同時也融合美國的價值觀與文化，並使之傳播到世界各地。

　　所以台灣未來的創作者，將能透過《史丹 · 李漫威漫畫法》這本優秀的書籍，清楚知道現在的國際市場需要的是什麼樣的漫畫與多媒體創作，同時更能參考漫威的做法，思考著如何向世界行銷台灣的文化與價值觀，以壯大我們自身的娛樂產業，這就是我寫了這篇序言來推薦這本書的原因。

<div align="right">

方波坡（POPO）
美漫達人／歐美流行文化產業分析專家

</div>

推薦序 2

數年前，美漫在台灣的處境與熱門程度相對於鄰近的亞洲國家如香港、日本、新加坡等地是相對冷門一些。但隨著漫威系列電影在全球創下全新影史票房紀錄、開創漫威宇宙的新高度後，漸漸吸引更多人接觸並了解美漫。對於不熟悉美漫領域的族群，要打破語言、文化所造成的隔閡並不是件容易的事，所以站在美漫推廣第一線的我們也轉而從欣賞和解析漫畫封面、內頁的畫作及故事來引起群眾的興趣。

「漫畫」是歷史、文化與風土民情最親民的娛樂產物之一，美漫中蘊含著許多美國本土的文化。1939 年創立的漫威漫畫（最早為 Timely Comics）無疑是目前美國漫畫產業的龍頭之一，為美漫產業的發展歷史開啟了新的篇章。當中的指標性人物 — 史丹・李，為漫威漫畫在娛樂藝術領域做出了巨大貢獻。

漫威的超級英雄各個個性鮮明，並且都有明顯的「缺點」。例如：蜘蛛人雖然擁有超能力，但其實也是一個有著煩惱的青少年；夜魔俠是一個盲人，因此他能訓練出比其他角色更強的感官能力；天才發明家鋼鐵人有一大堆壞習慣……等。這些都是史丹・李擔任總編輯時期所誕生出來的角色，他認為這樣有著缺陷的設定能讓角色更貼近觀眾本身，角色也會隨著時間與觀眾一起成長。英雄也會陷入艱難的抉擇，有時候甚至是自己的安逸生活與大眾利益的拉扯，就像蜘蛛人所說的「能力愈大，責任愈大」。

史丹・李對美漫產業的貢獻是全面的，也反應了各時代的社會風氣及脈絡。1971 年，他在《Amazing Spider-Man #96-#98》漫畫中，加入彼得・帕克的好友成為毒癮者的故事，反應了當時青少年吸毒、搶劫事件頻傳之社會風氣敗壞的現象。不料被美國漫畫準則管理局（CCA）禁止出版，為了維護漫畫工作者的權益，史丹・李槓上 CCA，使當局隨後放寬了毒品內容的限制，給予創作者更大的發揮空間。為創作自由及理想挺身而出，也造就了史丹・李在漫畫及娛樂產業受人敬重且崇高的地位。

在這本書中，您不僅能領會漫威漫畫的藝術技巧，也更加認識美漫的迷人之處。不論您是漫威迷，或者對美漫有興趣，我都會推薦本書給您，做為這一切的敲門磚。

野伯
全國最大美漫推廣平台 漫坑創辦人

作者序

致漫畫界的米開朗基羅，約翰 · 巴斯馬。——史丹 · 李

致有識人之明的史丹 · 李。——約翰 · 巴斯馬

好吧，算你厲害！——史丹 · 李

說正經的——

本書獻給曾經拿起鉛筆、鋼筆或蠟筆，夢想著要透過圖畫訴說精彩故事、有著晶亮大眼的男生或女生；獻給每個為精湛畫作的光彩而驚艷，渴望能複製臨摹，甚至能原創畫作的人！

簡單說，就是獻給所有想要當漫畫家的人！你就是我們的同類。我們了解你的感受。可不是嗎？我們也有過那樣的經歷啊！

史丹＆約翰

目錄

前言

　　多年來我一直打算要寫這本書，但一直等到約翰‧巴斯馬老兄拉開第一聲響砲才開始整個企劃。事情經過如下。

　　說來想必你能體會。你想去漆穀倉的牆面、除草坪的草、整理房間，或是寫一本書，但因為有其他八百件更想做的事情所以一直拖延。嗯，我就是這情況。多年來，我擔任超級英雄作品的編輯、美術總監和作家，但就是沒辦法定下心來寫這本遲早要寫的書──每次我到某些校園講演小型課程時，各地的漫威迷就會不斷盛情提出要我寫出這本書，也就是你現在沾滿鉛筆墨痕雙手緊抓的《史丹‧李漫威漫畫法》。

　　為什麼大家會這麼熱烈要求出這本書？很簡單，是這樣的，雖然書店有各式各樣的**繪畫教學**手冊充盈著書架，但一直到現在都沒有一本書是用來教導新一代的巴斯馬、科比（Kirby）、科蘭（Colan）或凱恩（Kane）如何畫「超級英雄漫畫」，還有最重要的，要怎麼做出強大的漫威風格。是啊，我知道我有天要寫這本書，結果就在約翰老兄籌辦漫畫工作坊時，讓整個書籍企劃隨之誕生。

　　1975 年初，約翰告訴我他要教一門畫漫畫的課程。我起了好奇心，便去他的某堂課觀課，我對他授課的品質和深度感到讚嘆。你知道要在某個領域當中，能找到又會實作又會教學的好手是多難得的事情。反正，我真的就在那天發現了他，更幸運地能成為他一輩子的好友，並且在漫威漫畫集團共事。

　　看到他廣受歡迎的美術課獲得成功，最後我告訴約翰，我覺得只有部分學生能學到他教的漫畫技法實在可惜，因為只有這麼少學生能向他拜師。於是我提出想法。如果他能為這個主題畫插畫，就能同時觸及到上千名有志成為繪師的人。想當然耳，光是一本書並沒辦法替代整門美術課，但至少可以呈現宏觀的總覽，說明造就漫威超級英雄特徵的風格、戲劇性和設計等重要元素。

他的目光沒有移開畫板，而是像平常吭了一聲。經過長年來的默契，我知道這是贊同的意思。他豐沛的熱忱展露無遺，於是我知道這計畫不能再延遲。約翰 · 巴斯馬接著以他在工作坊極為成功的課程為基礎，開始籌畫、準備和畫這本書的插畫，而我負責文字部分，因此讓我又能一貫狡猾地共享著作美譽。總之，事情就是這樣來的！

好啦，我就不再耽誤各位進入精彩好戲的時間。只要請你記住一件事。後面的內容是要用來讓你了解如何設計和繪製最熱門的漫畫超級英雄，並盡可能提供美術訣竅、手法、祕密和建議。書中將呈現我們在作畫時努力想要表達的，以及如何在藝術和設計方面實現我們獨特的目標。我們盡可能將多年來的培訓、努力和經驗，濃縮成為這一精華小冊英勇之作。而做為回報，我們對你的要求是——

不要把你學到的告訴我們的競爭對手！

共勉之！

史丹 · 李
1977 年，紐約

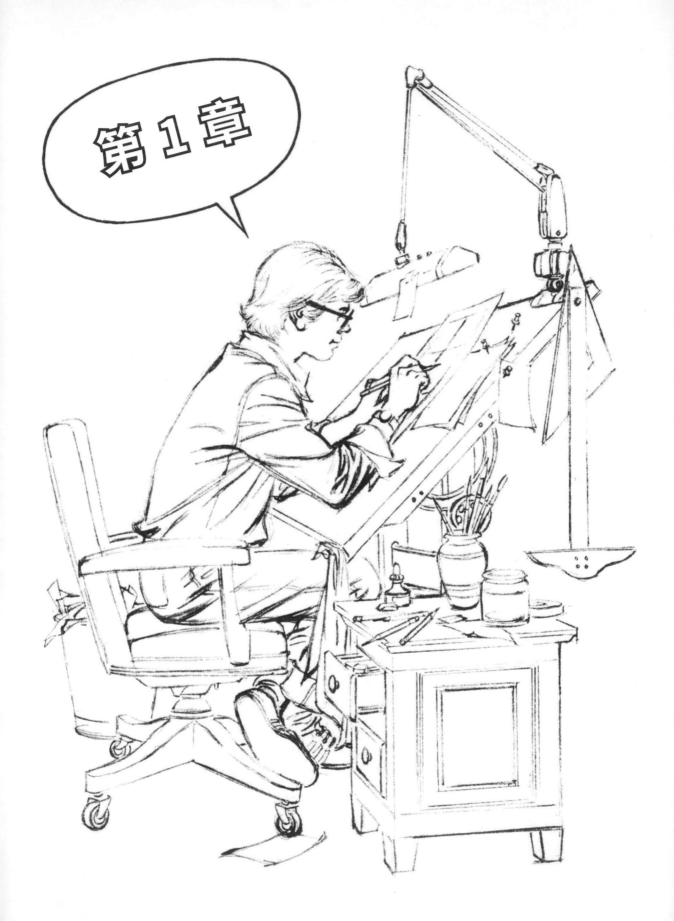

漫畫工具與用語！

因為很少人光用手指頭就能作畫，所以先從所需
工具開始。然後，要確保我們講的用語能互通。
這部分是全書最簡單的。

開始囉！這兩頁會說明開始作畫所需的一切。身為漫畫家，好處之一就是用具很簡單。現在讓我們快速瀏覽各式物品……

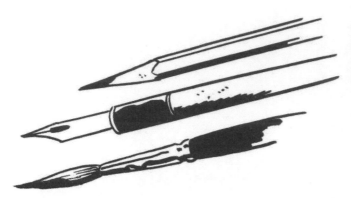

鉛筆：有些人喜歡用較軟的筆芯，有人喜歡較細硬的筆芯。由你自己決定。

鋼筆：有細尖頭的鋼筆，用來上墨和鉤邊。

筆刷：也是上墨用。貂毛＃3是你最好的選擇。

橡皮擦：一顆美術橡皮擦，還有一顆軟橡皮擦，擦起來比較乾淨。

墨水：任何優良品牌的黑墨都可以。

不透明白色顏料：修正錯誤的無價寶物。

玻璃罐：用來盛裝清潔筆刷的水。

圖釘：方便用來把畫紙固定在畫板上不滑落。

三角板：畫直角和處理視角的必要工具。

T 字尺：畫邊線和保持線條平行的無價寶物。

直尺：給愛說**沒有尺畫不出直線**的人。現在你們沒有藉口啦！

插畫紙：我們用雙層布里斯托紙（Bristol board），大小能容納 10×15 平方英吋（25.4×38.1公分）的畫作。

畫板：可以是繪畫桌或能擺置在腿上的平面板子。不管是哪種，都需要像這樣能墊在畫紙下方的物品。

抹布：任何種好用布料，用來擦拭筆尖、刷具等。你搞得愈髒亂，就需要愈多抹布。

墨水圓規：噢，不然要怎麼畫圓圈？看情況可能也需要鉛筆圓規，不過約翰老兄忘記也畫出來給你看了。

当然，我們省略掉一些東西，像是用來坐的椅子，還有燈光，以免在黑暗中作畫。還有，最好要有個能夠工作的房間，不然下雨時會把頁面搞得一團糟。不過我想這些你早就知道了。

現在，繼續向前！

為了確保我們講法互通且不會在提及各項目時產生誤會，讓我們來回顧組成典型漫畫書頁的多項元素名稱。

A：**起始頁** 故事的第一頁，上面有著大型的開場插畫。。

B：**空心字體** 以輪廓畫成的字形，內有空白待塗色。

C：**簡介** 與標題相關的簡短描述。

D：**標題** 當然就是指故事的名稱。

E：**爆炸框** 在文字外圍框住的鋸齒狀邊線。

F：**畫格** 頁面中單一格插畫。

G：**溝槽** 畫格之間的空白。

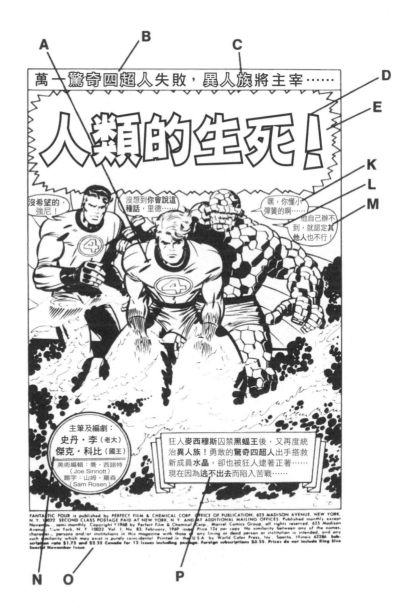

H：**音效** 也就是這裡的**ZAT**，應該不讓人感到意外。

I：**思考框** 代表角色正在思考的內容。

J：**思考框氣泡** 連結著思考框的圓圈。（叫成**方塊**就太蹩腳了！）

K：**對話框** 一般表示說話的圖形。

L：**指示箭頭** 對話框旁用來指出誰在說話的**箭頭**。

M：**粗體字** 框中比其他字體表現更粗厚的字。

N：**製作團隊名單** 這是我最喜歡的部分，掛名的地方。就像是電影中一樣。

O：**授權標記（indicia）** 這些技術性的小字，顯示刊物的出版商、出版時間和
地點，通常放在第一頁下方。

P：**說明文字** 有人對讀者說話，但不是放在對話框當中的敘述。

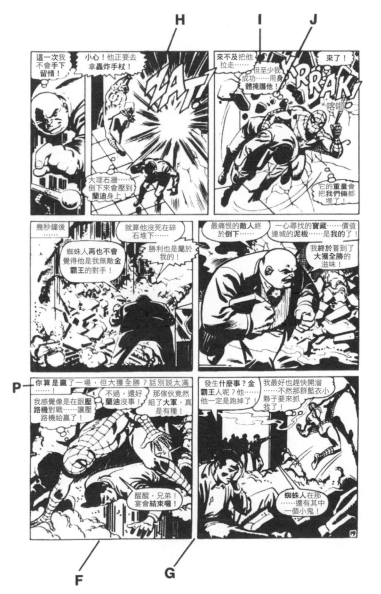

我們有可能遺漏掉其他東西，但目前想到的就是這些。不過，不用擔心，繼續讀下去，我們就會再視情況提出需要的說明。

緊接著，我們現在要介紹的是漫威廣為人知的**特寫**，這稱呼是因為「鏡頭」（代表讀者的眼睛）極盡地可能拉近。

讀者位在較遠的位置，因此可以看見人物從頭到腳的全身，這種畫格稱為**中景**。

這一張則是**遠景**。因為顯現出很廣角的視野，你把它叫作**全景**也不會惹到誰。

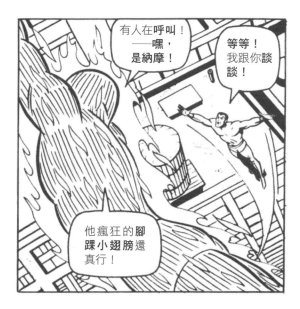

……但是就我所知，他明明乖乖待在**監獄**裡！

我在想他會不會**逃出來**了？這以前發生過──天知道，這以前發生過。

或許我該……**呃喔**！

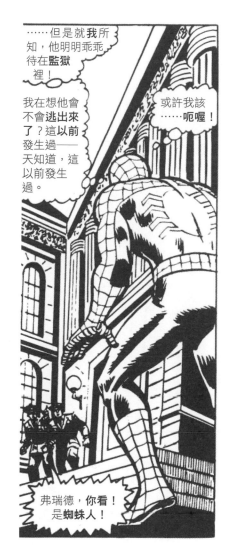

弗瑞德，你看！是**蜘蛛人**！

有人在**呼叫**！──嘿，**是納摩**！

等等！我跟你**談談**！

他瘋狂的腳**踝小翅膀**還真行！

如同這畫格中，從場景上方往下看時，這不稱為**鳥瞰視角**，不然呢？

另一方面，如同這畫格中，從低於做場景的下方，你的眼睛水平位置接近蜘蛛人的腳跟，我們會把這叫作**蟲瞻視角**。

圖畫中細節被用實心黑色（或其他單一色調）模糊處理，稱為**剪影**。現在，我們已經了解了共同用語，讓我們回到畫圖上……

「等到她睡著後，我們就用電報通知**瑞秋·范·赫爾辛**……因為**德古拉**再度來到倫敦了！」

第２章

形態的祕密！
畫出逼真物體

不論是你或我，任何人都能畫出圓形或是正方形。不過，我們要怎麼畫出逼真感？怎麼讓讀者感覺可觸及撫摸到？怎麼樣避免圖形只是躺在頁面上，看起來扁平又單調？我們要怎麼樣能讓物體不僅有「長度」（很簡單）、「寬度」（不難），還有「深度」（這是最困難的）？簡單來說，要怎麼畫出適當的形態？

既然我們都已經費心提出疑問了，這就來看約翰老兄怎麼協助我們找到答案……

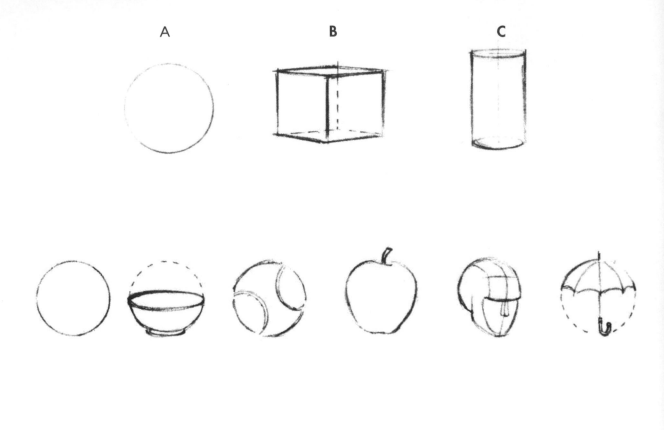

會毀掉畫作的一大問題，就是**扁平**的外觀。有太多新手繪師，甚至是某些老手，往往只專注在「高度」和「寬度」，卻忽略最重要的「深度」的層面，而深度也能稱為「厚度」。

換句話說，你畫的任何東西都應該要有「厚度感」，也就是要有塊體、形體和重量。看起來應該要是堅實立體的。如果看起來很扁平，那就不對了。

你必須要訓練自己畫出的所有東西都有堅實立體感，就像是有塊體一樣。約翰把這叫做**物體的全面性思考**。要考量到整體，包括它的上、下、左、右面。

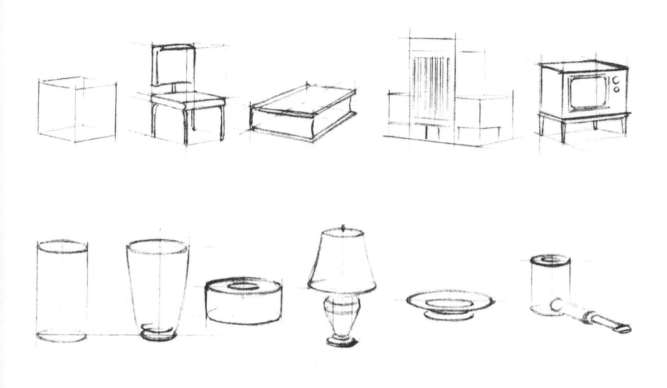

　　順帶一提，不要對這些基本的東西失去耐性。我們知道你等不及想立刻開始畫美國隊長大戰末日博士，但就連巴斯馬也都要先把馬步給扎穩，這是說真的。在接下來的幾頁好好堅持下去，我們保證你在之後遇到困難的圖畫時會輕鬆許多。好，廣告時間結束啦！

　　看到對頁上的素描了嗎？這些是要用來表示多數物體都能簡化成這三種基本的幾何形狀：（A）圓球體（或球）、（B）方塊體（或盒）、（C）圓柱體（或管）。繼續讀下去時，你會發現幾乎所有的圖畫都是由這三種主要形狀變化而來。

這裡我們可以看到一把簡單的手槍。要是沒了手槍，就很難有漫畫、電視動作節目或是電影。還有，如果你曾經想過要畫西部漫畫，最好要特別記清楚槍管就是簡單的「圓柱」、彈膛是被「方塊」包覆的「圓柱」，而槍托是由「方塊」的基本形狀構成。很明顯地，在這幅圖畫中，手槍的外觀已經經過繪師心中理想樣貌和作畫的需求調整過了，但要記住的就是，圖畫內部的圓球－方塊－圓柱結構。

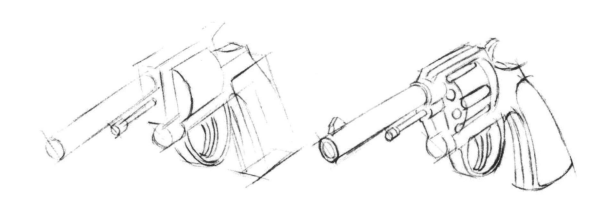

　　現在，讓我們來看看汽車。注意看車身是由一個大型的「方塊」所構成，而車窗和車頂區域則是較小的「方塊」。至於輪胎，當然就是「圓柱」。

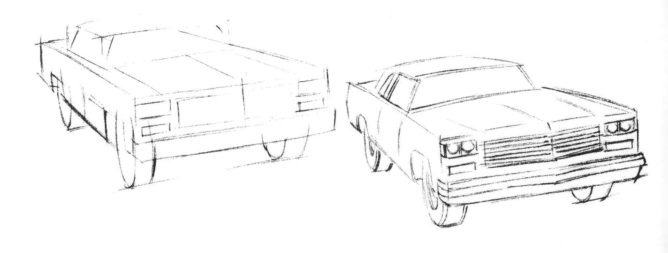

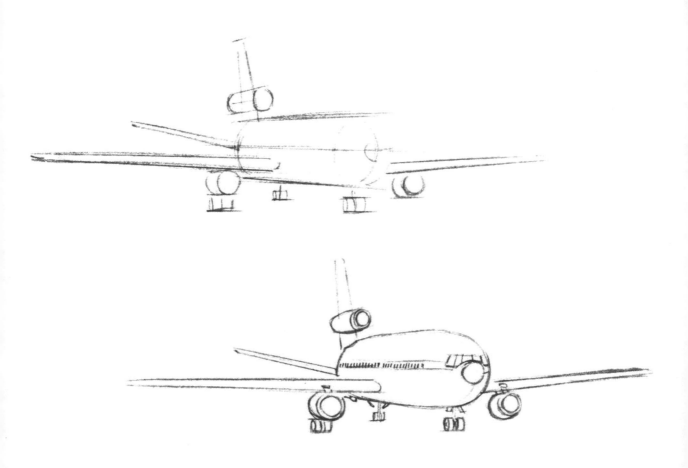

　　飛機也同樣簡單。如你所看到的，它是由數個簡單
的圓柱所組成。

　　　這個小練習的目的是要訓練你「全面思考」你所看見、想要畫出的物
體。不要只看到物體的外貌，而是要看出它們是由的三種基本形狀的各種
組合所組成的。「圓球、方塊及圓柱」，大概是我們能傳授給你最重要的
三個名詞了。當然，還有最重要的：「創造我的漫威宇宙」（Make Mine
Marvel）！

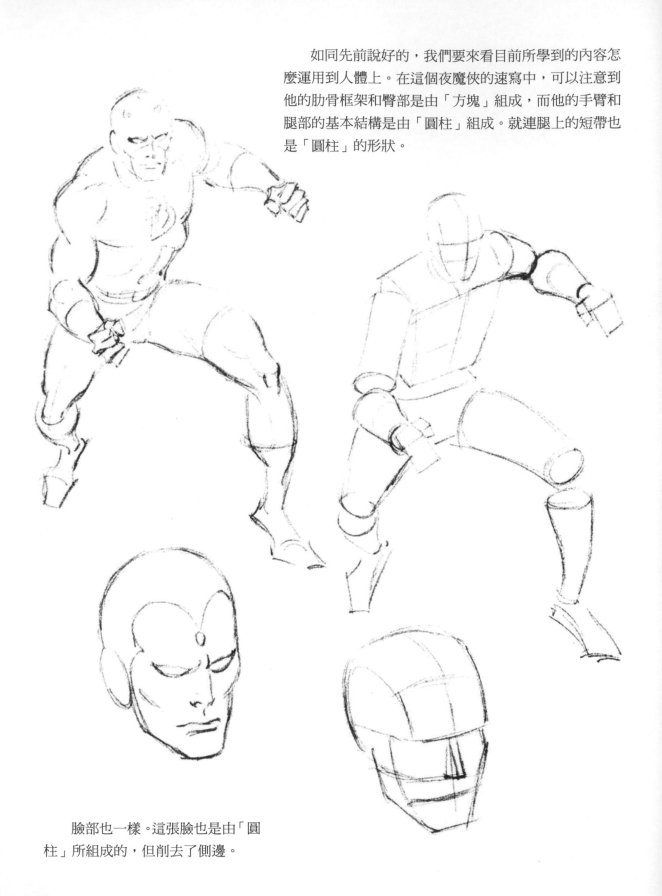

如同先前說好的，我們要來看目前所學到的內容怎麼運用到人體上。在這個夜魔俠的速寫中，可以注意到他的肋骨框架和臀部是由「方塊」組成，而他的手臂和腿部的基本結構是由「圓柱」組成。就連腿上的短帶也是「圓柱」的形狀。

臉部也一樣。這張臉也是由「圓柱」所組成的，但削去了側邊。

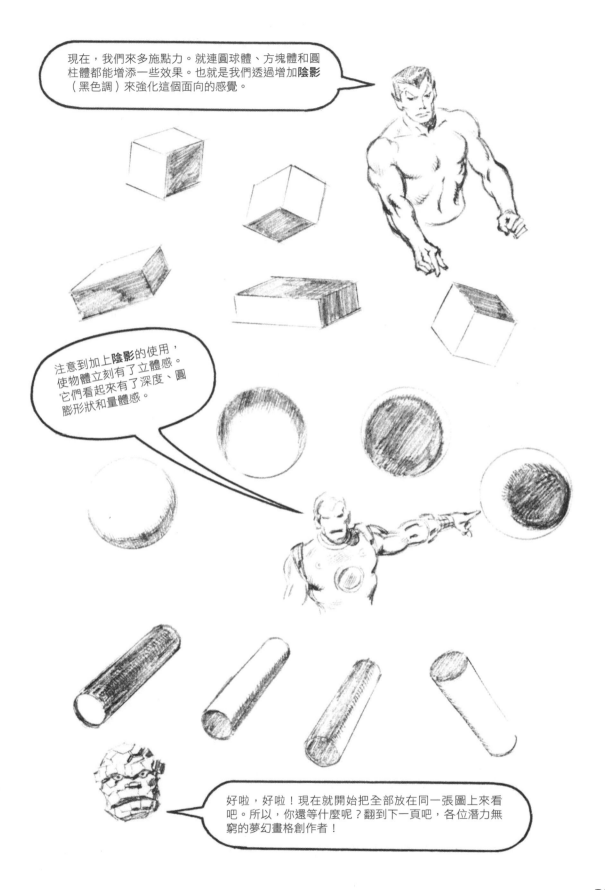

現在，我們來多施點力。就連圓球體、方塊體和圓柱體都能增添一些效果。也就是我們透過增加**陰影**（黑色調）來強化這個面向的感覺。

注意到加上**陰影**的使用，使物體立刻有了立體感。它們看起來有了深度、圓膨形狀和量體感。

好啦，好啦！現在就開始把全部放在同一張圖上來看吧。所以，你還等什麼呢？翻到下一頁吧，各位潛力無窮的夢幻畫格創作者！

在頁面的下方，你可以看到兩種漫威風的代表性畫格。在右頁，我們試著呈現前面幾頁提過的內容。下方的上圖明顯地是由一個「圓球」，加上幾個「圓柱」，再加上還有底部的一個「方塊」所組成。而另一張畫格描繪了一輛飛車，儘管它的形狀獨特而古怪，不過也還是由我們的老朋友「方塊」為基礎，肯定也是有經過一些調整的。

這一切的重點是要訓練你在看到或繪製任何物體時，都要用圓球、方塊和圓柱來思考。一旦養成這樣的習慣，你會發現你的圖畫開始呈現出合適的形體，並且看起來栩栩如生。

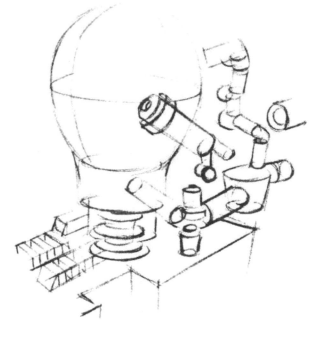

這裡有更多張示範圖，只是為了確保我們沒有遺漏任何東西。

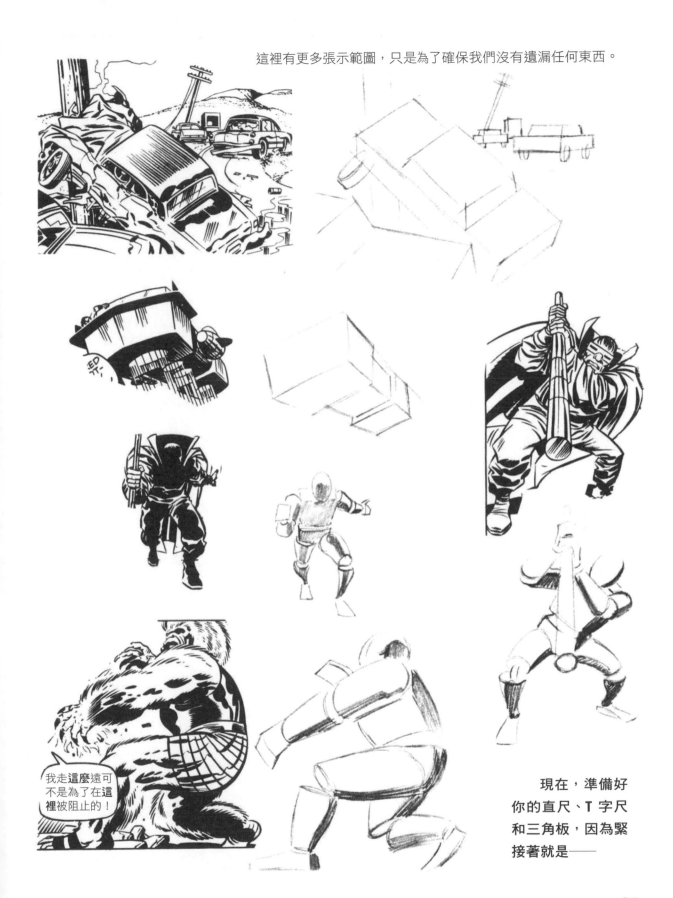

現在，準備好你的直尺、T 字尺和三角板，因為緊接著就是──

第 3 章

透視法的力量！

想讓物體看起來逼真，**形態**無比重要，同樣道理，想要讓場景看起來精確，**透視法**是極為重要的。也就是使物體在前景、背景和中間區域都擺放在正確的位置上。

這個主題不好學，但如果你想畫漫畫就必須熟練。我們保證會盡可能地解釋得簡單明瞭。（如果這麼說能安慰到你：不只你學起來難，我們要解釋起來也很困難吶！）

好，既然我們都講到這邊了，那就開始吧！

跟之前一樣，我們要來研究右頁的圖。這一次，你要在腦海中記住一個新的名詞，並且讓它成為你意識和潛意識的中名詞的一部分。這個詞就叫做**地平線**。

基本上，「地平線」就是代表觀看者的視線位置，也就是說，假設你人正在現場觀察這個場景，你的視線就會在圖片中的那個位置。

我們先從幾個小例子開始。注意看第一排圖畫中的方塊（A）。如果你把它拿起來轉個方向，像圖（B）那樣從正面看，你會發現頂部側邊的兩條線看起來好像愈靠愈近，就像是火車鐵軌延伸到遠方又交集在一起那樣。好的，我們沿著這兩條線繼續畫下去，就會變成圖（C）。這兩條線相交的點自然就是「地平線」，也等於我們的視線位置。這個稱做**一點透視**，因為透視線條集中成一個點。

不過，如果把方塊轉向，讓往內集中的線延伸到最後的交集點，就會得到**兩點透視**的圖（D）。為什麼改成這個名字就不用說啦，不然就太侮辱你的智商了！另外，你會注意到方塊位在「地平線」的下方，因此也低於你的視線位置。

在圖（E）中，我們只是再次依照你的視線位置畫了方塊，而圖（F）是第三種畫法，說明如何把方塊放在視線的位置上方。

多研究一下。其實沒有聽起來的那麼複雜喔，真的啦！

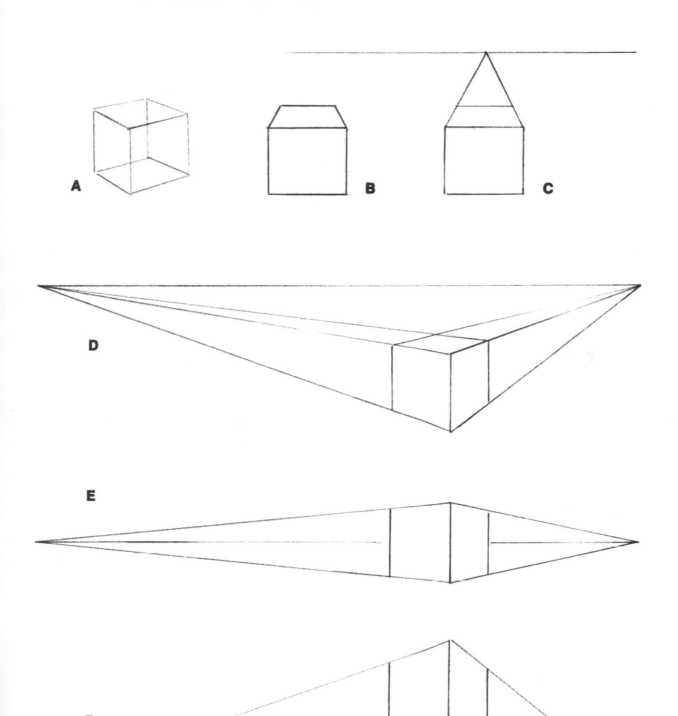

A

B

C

D

E

F

這裡，因為約翰不想浪費使用尺的機會，他多畫了幾個範例圖，讓你知道透視法的原則要如何套用到任何街景中。

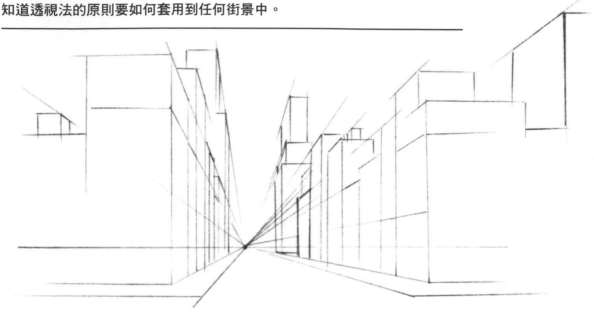

第一張圖中，先不管場景大小和建築物數量為何，你會注意到所有東西都會集中到一個點，因此這是**一點透視**。

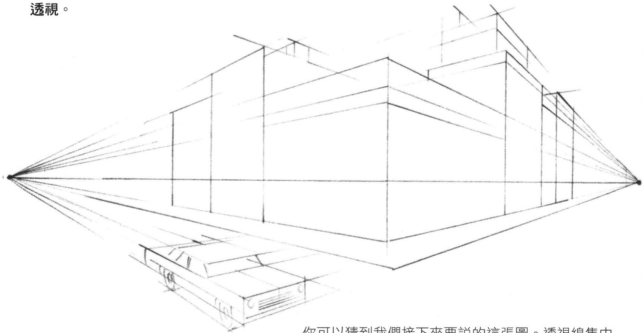

你可以猜到我們接下來要說的這張圖。透視線集中成兩個不同的點（當然，沿著一樣的地平線）。因此，這裡我們就有個如假包換的──鏘鏘鏘鏘──**兩點透視**。後面還有更多喔……

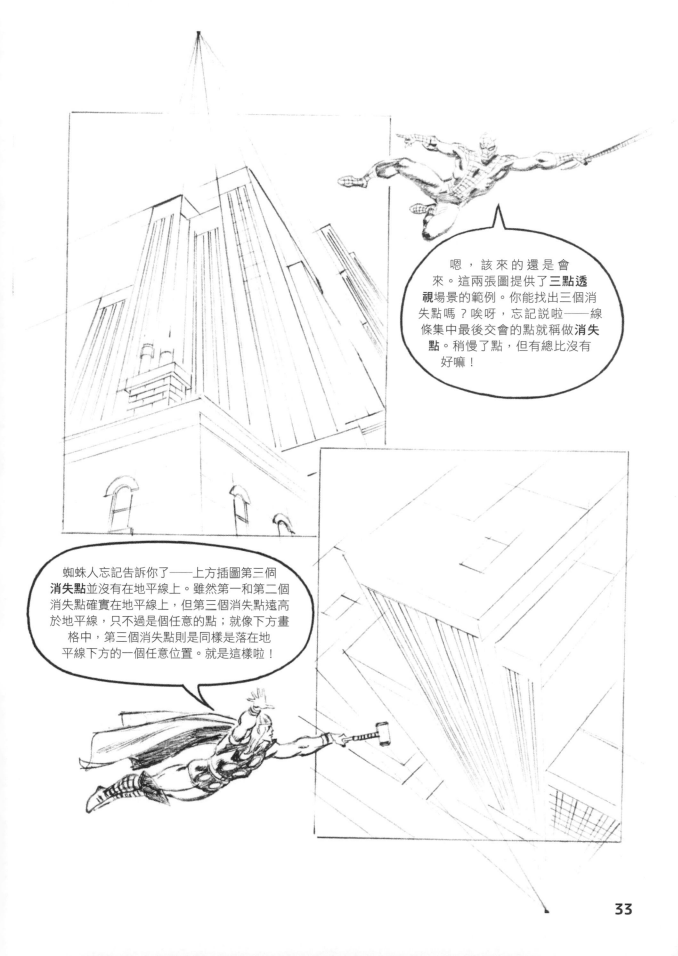

嗯，該來的還是會來。這兩張圖提供了**三點透視**場景的範例。你能找出三個消失點嗎？唉呀，忘記說啦——線條集中最後交會的點就稱做**消失點**。稍慢了點，但有總比沒有好嘛！

蜘蛛人忘記告訴你了——上方插圖第三個**消失點**並沒有在地平線上。雖然第一和第二個消失點確實在地平線上，但第三個消失點遠高於地平線，只不過是個任意的點；就像下方畫格中，第三個消失點則是同樣是落在地平線下方的一個任意位置。就是這樣啦！

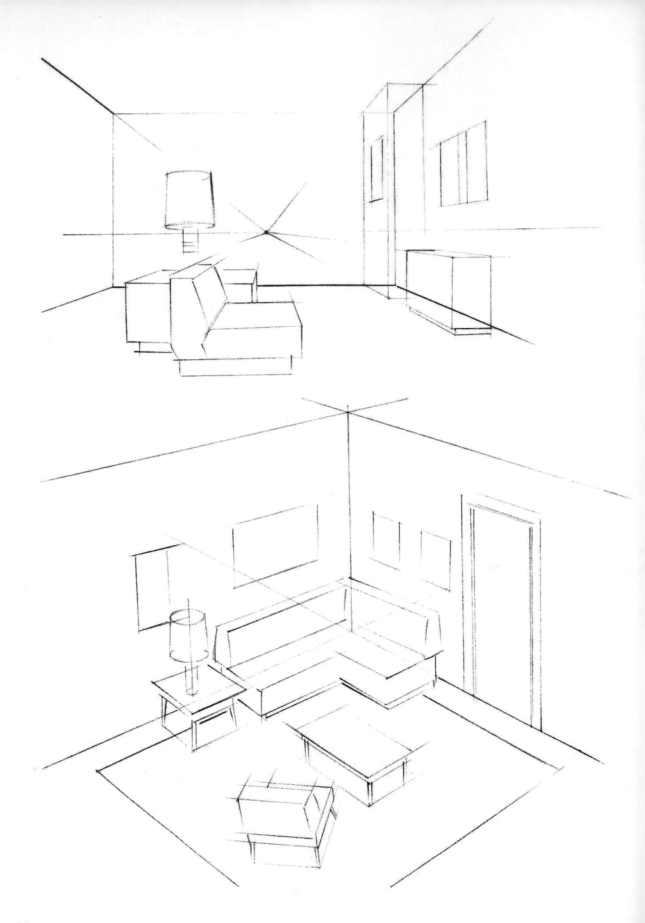

34

● 假設你想要畫房間的內部。聽起來很簡單，是唄？但家具呢？你希望家具看起來很自然，好像它就該屬於這個位置，還有最重要的，不會看起來像是浮在空中。這些家具的擺放要看起來精準並且真的彼此相關。嗯，說到底，這還是透視法。

● 左頁的兩張插圖中，注意到約翰如何利用他的視線（地平線）和消失點，讓一切在正確的透視位置。無論觀看者的視線在哪，一切看起來都順眼，因為透視的方式正確。

● 還有，你有沒有注意到，下圖底部的椅子調整了角度，與其他家具的角度（轉向）不同，所以它的消失點也不同？這讓第三和第四個消失點落在同一條地平線上。

● 如果這些對你來說超級困難，不用擔心。約翰也跟我解釋了五六次，而我還在消化大多數的內容呢！總之，讓我們翻到下一頁來處理一兩個問題……

好。首先，我們先來研究一些解析圖，接著再來看它們如何套用到我們可能會用在刊物中的圖。

研究透視法的一大主要目的是要讓我們可以傾斜、扭轉和旋轉物體，也不會使它們看起來扭曲或是不正確。這些圖示範了如何用最簡單的方法來完成這件事。好，那我們開始囉……

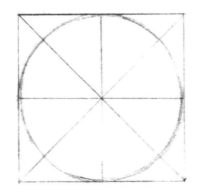

我們都知道正圓形能完美地放置到正方形裡面。

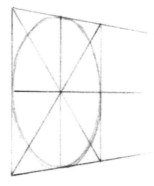

但是，如果我們改變方形的角度（位置），就會看到圓形也一定會跟著變化。看看它是怎麼變成橢圓形的。

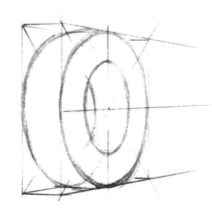

現在，如果我們畫一個方體（用透視法平行擺置的兩個正方形），然後在方體中間畫兩個橢圓形，並且將橢圓形連接起來，就會得到一個用透視法畫出的輪胎。

想說你可能想要看看怎麼用正確的透視法來分割正方形。如圖，只需要從對角畫出直線，兩條線的交會處就是中心點。一旦你用透視法找到完美的中心點，就知道要從哪裡分割了。

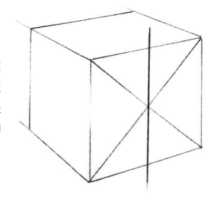

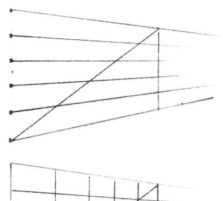

假設你想要把一面牆分成五等分，但比較繁複的是這面牆要用透視法繪製（線條朝內集中，並在遠方交集成一個消失點）。你只需要用跟本頁左圖同樣的步驟就可以做到——先在牆面側邊的線上標出五等份的記號，接著從對角畫出直線。

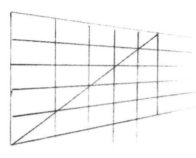

線條相交處正好就是分割點。

擦掉原本的輔助線，最後你會得到五等份的垂直分割，並且符合正確的透視視角。

現在，我們知道你殷殷期盼想用透視法畫出棋盤。這裡說明畫法。

- 用任何想要的角度畫出基本正方形。

- 在與底部平行的線上，劃出任意數量且等分的正方形。

- 從這些點延伸，現在朝向消失點方向畫出線條。

- 畫出對角線，它會交集在你原先畫的線上，這樣你就有了以透視法來畫出的完美正方形的精確分割點。

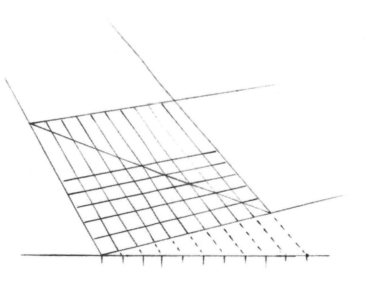

既然你能忍受這些枯燥的東西，那現在就翻到下一頁，來看看如何將這些技巧運用到令人興奮的漫畫裡吧……

就算沒招惹更多麻煩，我們要做的事已經**夠危險**了。

接著，當我們說到這張圖是由**三點透視**繪成，這樣你就懂意思了，對吧？還有，這也是**蟲瞻視角**，是吧？沒錯啦！

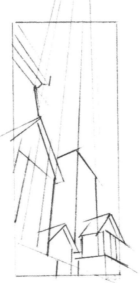

德古拉一定有什麼**詭計**，德瑞克先生——要不然他**絕對不會**回來倫敦……

……他會直接前往**特蘭西瓦尼亞**。

我**講**夠多了，現在——你們幾個年輕人奔波一定**累壞**了……我家就在前面。

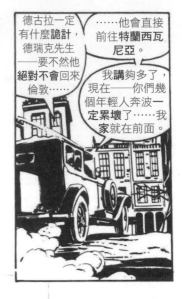

這是個簡單的**一點透視**，稍微低於視線位置。視線位置是在車輪底部，因為如果你人在現場，眼睛的位置就會在那。開始能把這一切拼湊在一起了嗎？

這時在地球另一側——

我們**走啦**！

RRR RR R RRR

※啦啦啦啦啦啦啦啦啦啦啦啦啦啦啦

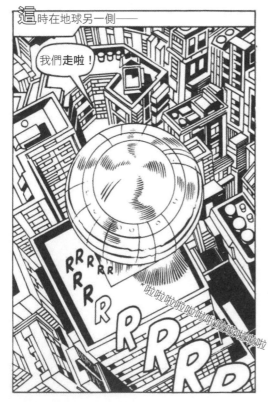

現在我們不用特別告訴你，一看就知道這是**三點透視**的鳥瞰視角。但我們還是說出來了，因為這是練習嘛！

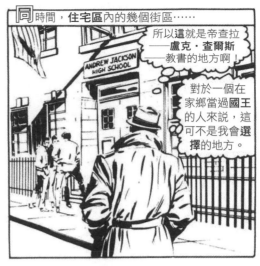

同時間，住宅區內的幾個街區……

所以這就是帝查拉——**盧克・查爾斯**——教書的地方啊！

對於一個在家鄉當過**國王**的人來說，這可不是我會**選擇**的地方。

我想你會喜歡這幾張圖——

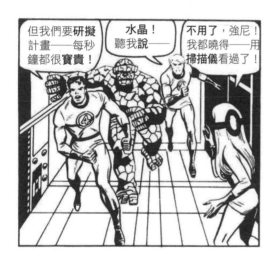

但我們要**研擬**計畫——每秒鐘都很**寶貴**！

水晶！聽我**說**——

不用了，強尼！我都曉得——用**掃描儀**看過了！

——因為這幾張圖顯示了典型漫威場景怎麼用透視法將人物呈現在適當位置。

特別注意每張畫格內的眼睛平視位置，還有各個消失點的位置。

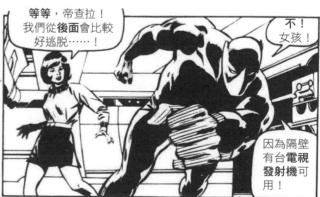

等等，帝查拉！我們從**後面**會比較好逃脫……！

不！女孩！

因為隔壁有台**電視發射機**可用！

39

來研究人物！

大夥兒，終於來了！這就是你一直期待的！前面段落給了你需要的基本概念，就像是麥片和蔬菜一樣的配菜。不過，現在要端出來的是主菜，還有令人著迷的點心！

● 在漫畫藝術中也許有比畫人物還更重要的事，但我們還真不知道那是什麼呢！一切都取決於你怎麼描繪角色：英雄、反派以及層出不窮的配角。超級英雄漫畫講的是人類的故事，就是這樣！接下來我們就要教你關於畫人物你應該要知道的知識，並且盡可能地把人物畫得既有戲劇張力又能展現英雄本色。

● 我們先從像是你我一樣的平凡人物開始。多數的普通人身長大約是六個半顆頭高。但請看看這張里德 · 理查茲（驚奇先生）的素描。注意到他有八又四分之三顆頭高。既然要畫英雄，那畫出來就該有英雄的樣子——他應該要有英雄的比例。不幸地，普通的六顆半頭高畫法，會使他在漫威刊物上顯得有些矮胖。

● 想當然耳，我們也要讓肩膀夠寬闊，臀部夠窄。自然地，正如我們接下來就會看到的，男性的身材會比女性畫起來更有稜有角。

● 另外一個值得注意的重點是，手肘的位置落在比腰部稍微低一點的地方。無論男女都適用這點。

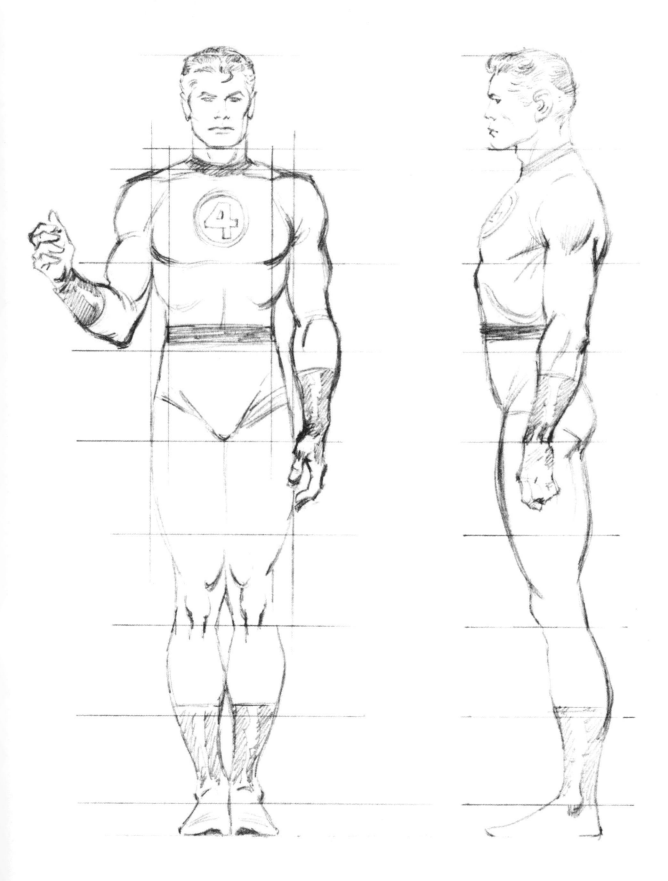

● 此外，說到女性，里德‧理查茲身旁怎麼可以沒有他美豔的搭檔蘇珊（隱形女俠）？

● 請注意她也是八又四分之三顆頭高，她的臀部寬度相對於肩寬的比例遠高於男性許多。

● 很明顯地，我們並沒有強調女性身上的肌肉。雖然我們也認為她不是個軟腳蝦，但女性畫起來會比較輕柔，而不像男性一樣看起來肌肉發達又有稜有角。

● 我們也發現，最好把女性的頭部畫得比男性稍微小一點。事實上，整體會把她全身都畫得比男性小一些，除了胸部以外。

● 這裡還有個指引是，你要記住，當人物站立時（包含男女），他的手垂下來要剛好落在大腿中央的位置。

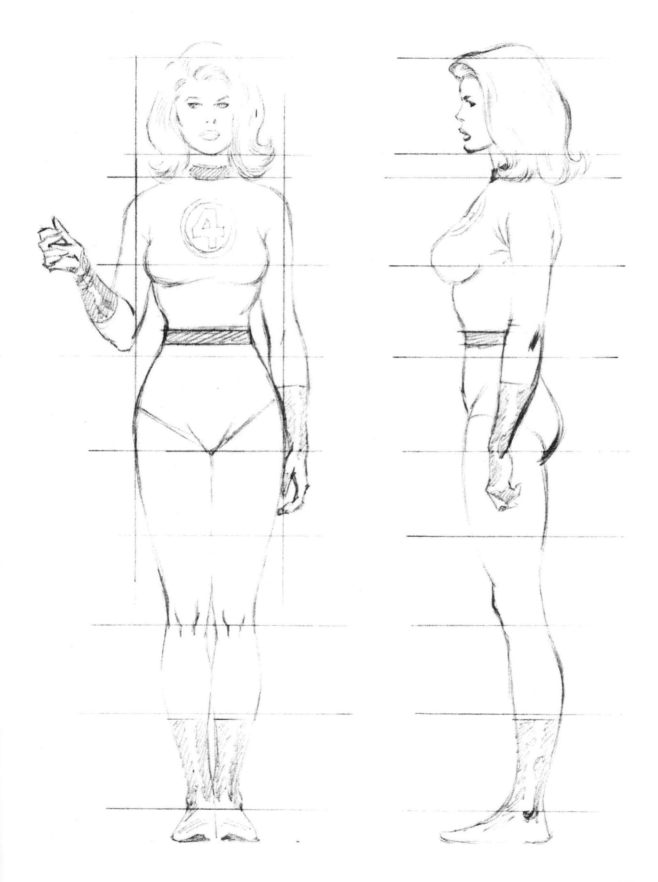

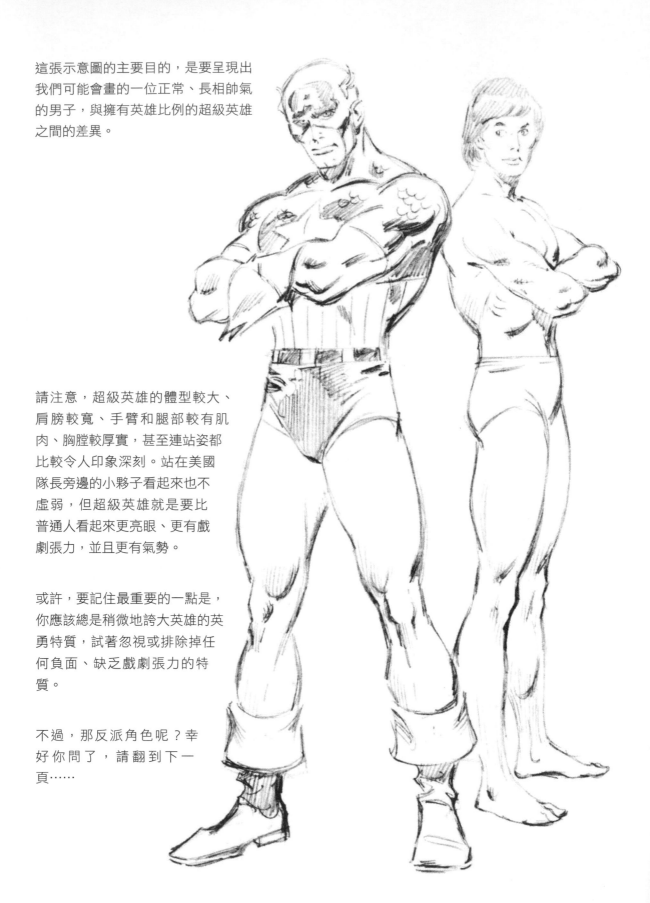

這張示意圖的主要目的,是要呈現出我們可能會畫的一位正常、長相帥氣的男子,與擁有英雄比例的超級英雄之間的差異。

請注意,超級英雄的體型較大、肩膀較寬、手臂和腿部較有肌肉、胸膛較厚實,甚至連站姿都比較令人印象深刻。站在美國隊長旁邊的小夥子看起來也不虛弱,但超級英雄就是要比普通人看起來更亮眼、更有戲劇張力,並且更有氣勢。

或許,要記住最重要的一點是,你應該總是稍微地誇大英雄的英勇特質,試著忽視或排除掉任何負面、缺乏戲劇張力的特質。

不過,那反派角色呢?幸好你問了,請翻到下一頁⋯⋯

你相信嗎？英雄所用的同樣一套規則也幾乎適用於反派角色。（至少是在畫風上啦！）

在這頁，我們放上兩張夢魘般的末日博士圖。上面這張有點普通，把我們的拉托維尼亞霸主畫得像路人一樣；一般水準、只求混口飯吃的非漫威繪師可能就會這樣呈現。而下方的圖是用生動的漫威風格繪成的華麗版末日博士。看出差別了嗎？嗯，為了保險起見，我們往下看一些細節吧。

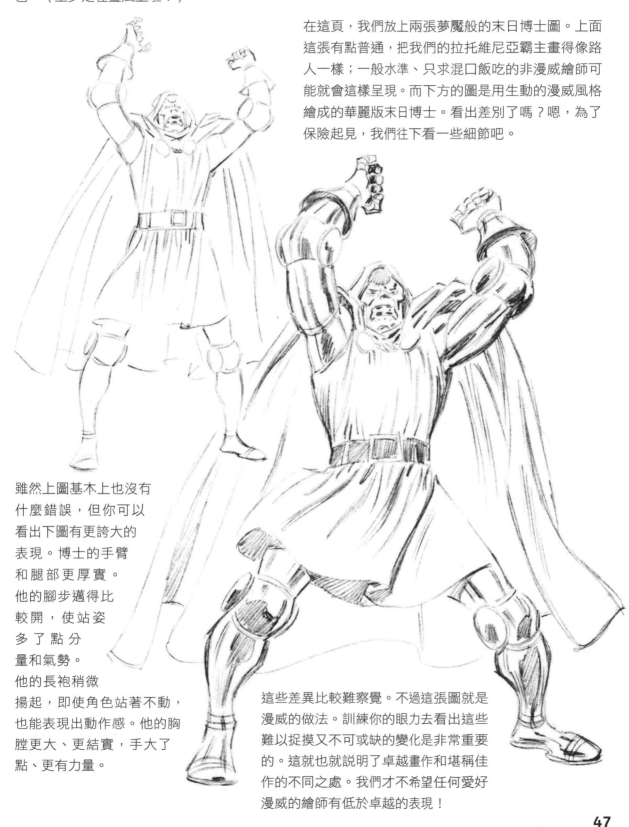

雖然上圖基本上也沒有什麼錯誤，但你可以看出下圖有更誇大的表現。博士的手臂和腿部更厚實。他的腳步邁得比較開，使站姿多了點分量和氣勢。他的長袍稍微揚起，即使角色站著不動，也能表現出動作感。他的胸膛更大、更結實，手大了點、更有力量。

這些差異比較難察覺。不過這張圖就是漫威的做法。訓練你的眼力去看出這些難以捉摸又不可或缺的變化是非常重要的。這就也就說明了卓越畫作和堪稱佳作的不同之處。我們才不希望任何愛好漫威的繪師有低於卓越的表現！

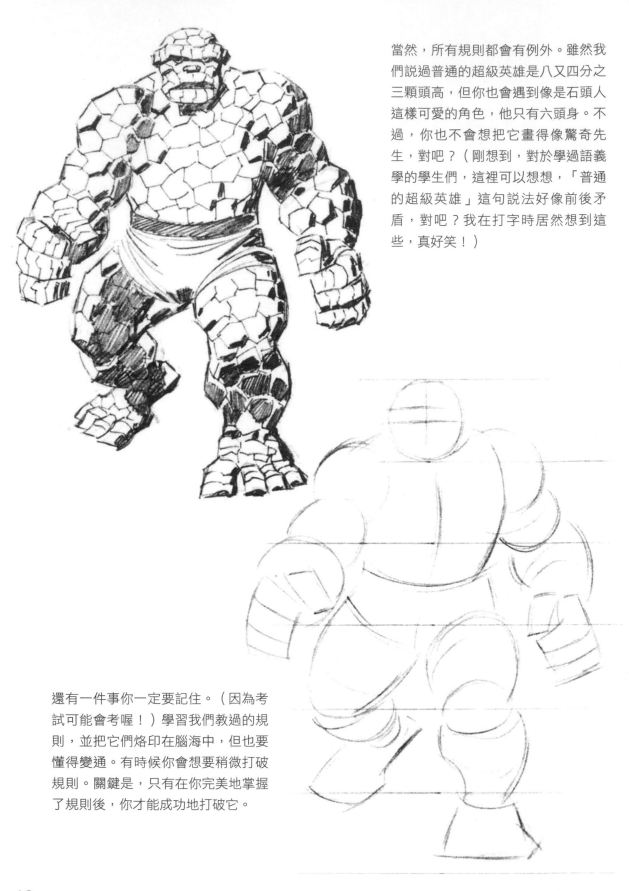

當然，所有規則都會有例外。雖然我們說過普通的超級英雄是八又四分之三顆頭高，但你也會遇到像是石頭人這樣可愛的角色，他只有六頭身。不過，你也不會想把它畫得像驚奇先生，對吧？（剛想到，對於學過語義學的學生們，這裡可以想想，「普通的超級英雄」這句說法好像前後矛盾，對吧？我在打字時居然想到這些，真好笑！）

還有一件事你一定要記住。（因為考試可能會考喔！）學習我們教過的規則，並把它們烙印在腦海中，但也要懂得變通。有時候你會想要稍微打破規則。關鍵是，只有在你完美地掌握了規則後，你才能成功地打破它。

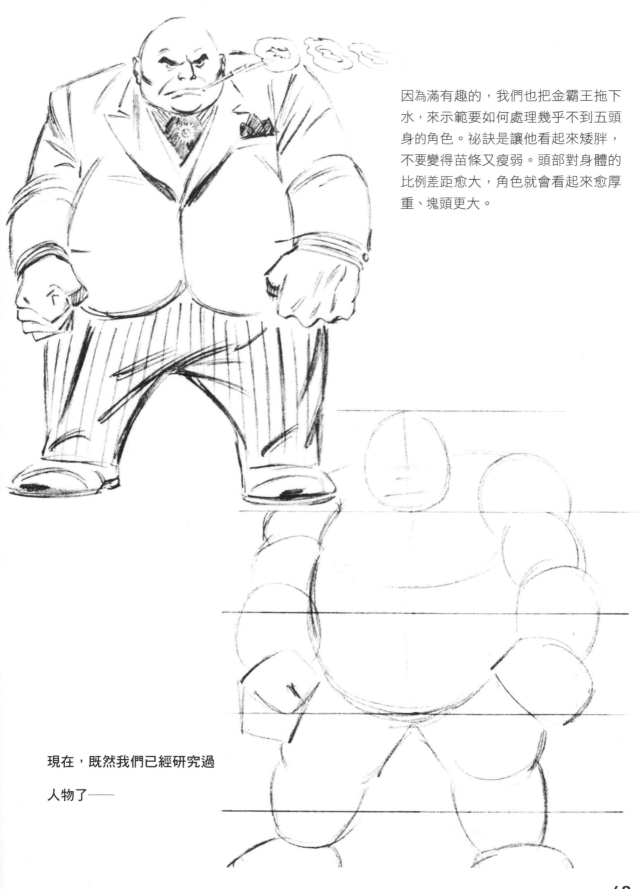

因為滿有趣的，我們也把金霸王拖下水，來示範要如何處理幾乎不到五頭身的角色。祕訣是讓他看起來矮胖，不要變得苗條又瘦弱。頭部對身體的比例差距愈大，角色就會看起來愈厚重、塊頭更大。

現在，既然我們已經研究過

人物了——

來畫出人物！

這部分內容精彩可期！我們話不多說，馬上開始——！

是這樣的，新手繪師首先需要的是自信。這裡告訴你怎樣有自信！

幾乎每個人都能畫出火柴人（就連歐文 · 福布希也會畫！）火柴人畫起來簡單、有趣，而且最重要的是，這是能依照你的想像，賦予角色動作和姿勢最簡單的方法。

別想著一次就要畫出完整的圖。盡可能花時間塗鴉火柴人。持續畫個幾小時、幾天，或是幾星期，如果你願意的話，直到能夠信手拈來──直到能夠創造出任何你想到的姿勢。

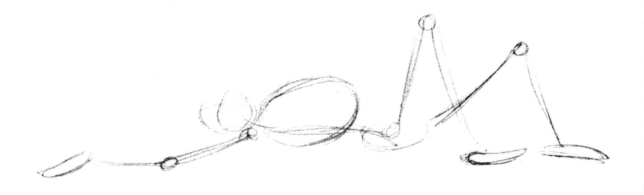

譯註：歐文 · 福布希，漫威旗下的漫畫人物，首次登場於１９７６年，由史丹 · 李創造，總是成為史丹 · 李開玩笑的對象。

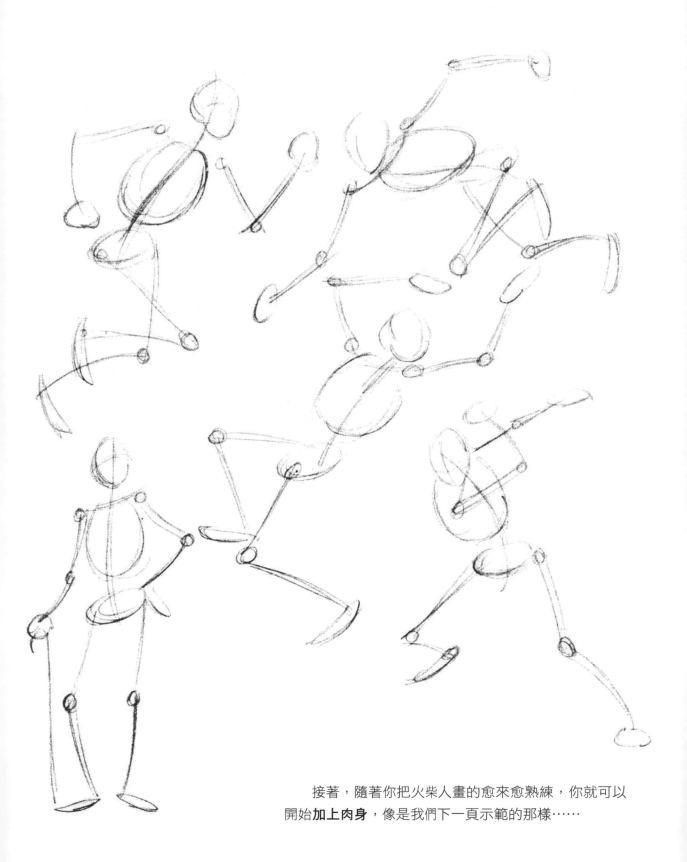

接著，隨著你把火柴人畫的愈來愈熟練，你就可以
開始**加上肉身**，像是我們下一頁示範的那樣……

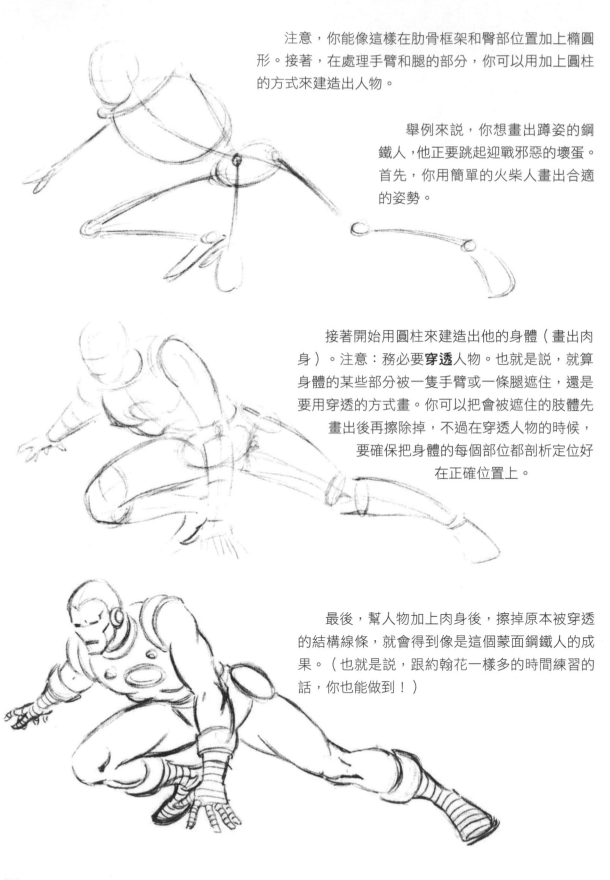

注意，你能像這樣在肋骨框架和臀部位置加上橢圓形。接著，在處理手臂和腿的部分，你可以用加上圓柱的方式來建造出人物。

舉例來說，你想畫出蹲姿的鋼鐵人，他正要跳起迎戰邪惡的壞蛋。首先，你用簡單的火柴人畫出合適的姿勢。

接著開始用圓柱來建造出他的身體（畫出肉身）。注意：務必要**穿透**人物。也就是說，就算身體的某些部分被一隻手臂或一條腿遮住，還是要用穿透的方式畫。你可以把會被遮住的肢體先畫出後再擦除掉，不過在穿透人物的時候，要確保把身體的每個部位都剖析定位好在正確位置上。

最後，幫人物加上肉身後，擦掉原本被穿透的結構線條，就會得到像是這個蒙面鋼鐵人的成果。（也就是說，跟約翰花一樣多的時間練習的話，你也能做到！）

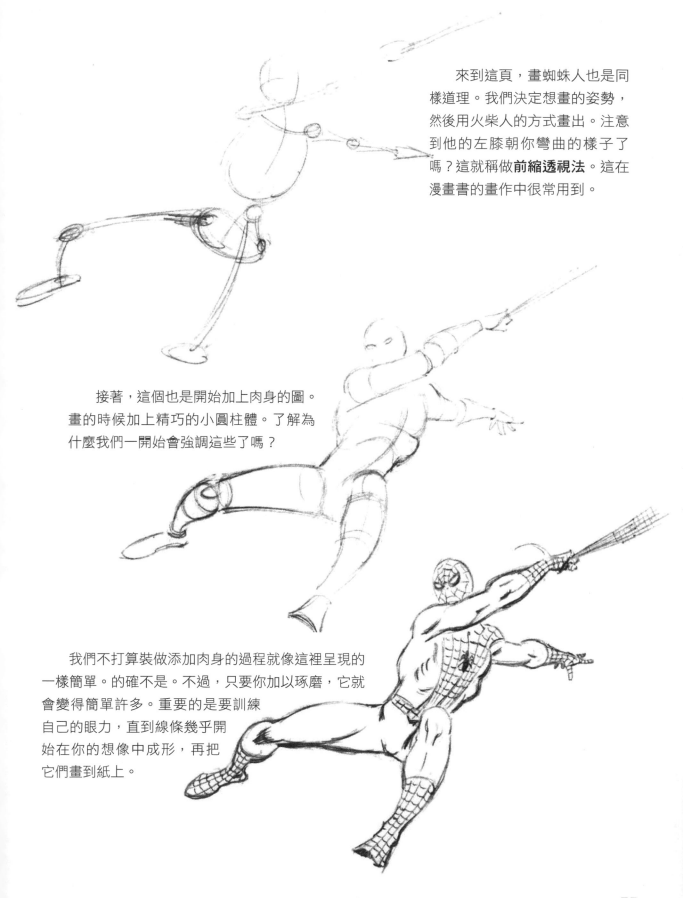

來到這頁，畫蜘蛛人也是同樣道理。我們決定想畫的姿勢，然後用火柴人的方式畫出。注意到他的左膝朝你彎曲的樣子了嗎？這就稱做**前縮透視法**。這在漫畫書的畫作中很常用到。

接著，這個也是開始加上肉身的圖。畫的時候加上精巧的小圓柱體。了解為什麼我們一開始會強調這些了嗎？

我們不打算裝做添加肉身的過程就像這裡呈現的一樣簡單。的確不是。不過，只要你加以琢磨，它就會變得簡單許多。重要的是要訓練自己的眼力，直到線條幾乎開始在你的想像中成形，再把它們畫到紙上。

然後呢，這裡是要提供給
已經精熟方塊等圖形三兄弟，
以及徹底了解人物構造的人另
一種組成身體的畫法。這就像
塗鴉過程一樣基礎又明瞭。所
以，如果你程度的比較進階，
也能從這種畫法得到一些樂
趣……

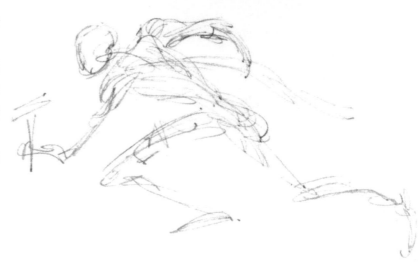

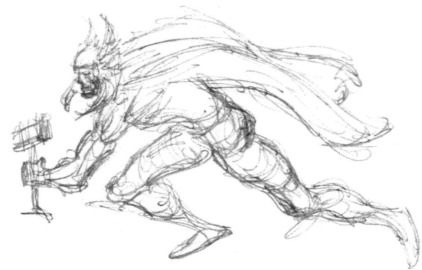

千萬不要小看塗鴉法的
重要性。畫出火柴人後，再
用塗鴉的方式加以建造，就
像本頁的圖所示。如約翰解
說的，這就像是雕刻家用黏
土建造人物一樣。一直不斷
增加鬆散的短線條，直到人
物開始成形為止。

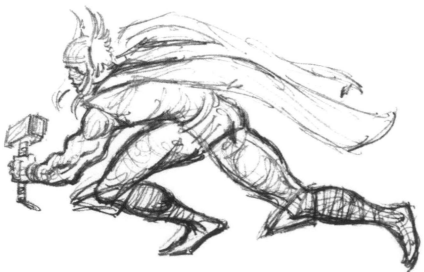

塗鴉之所以重要的另一
個原因，是它能幫助你暖暖
身、體驗到動作感。用輕柔
的方式來塗鴉，還有試著訓
練用眼睛來辨識出正確的線
條，同時忽略掉不正確的。
再下一步，隨著你用鉛筆型
塑出人物時，強調重要的線
條，最後去除掉不要的。

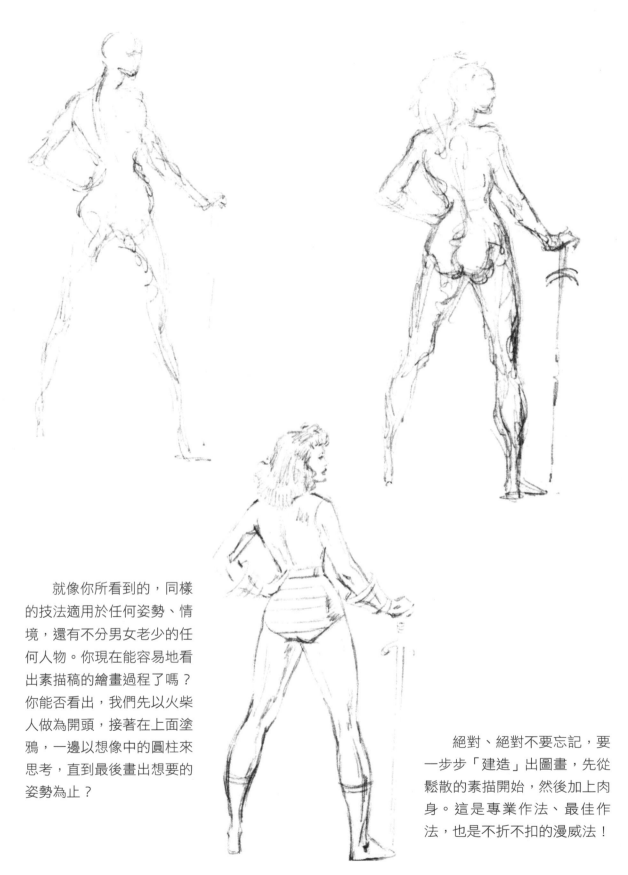

就像你所看到的，同樣的技法適用於任何姿勢、情境，還有不分男女老少的任何人物。你現在能容易地看出素描稿的繪畫過程了嗎？你能否看出，我們先以火柴人做為開頭，接著在上面塗鴉，一邊以想像中的圓柱來思考，直到最後畫出想要的姿勢為止？

絕對、絕對不要忘記，要一步步「建造」出圖畫，先從鬆散的素描開始，然後加上肉身。這是專業作法、最佳作法，也是不折不扣的漫威法！

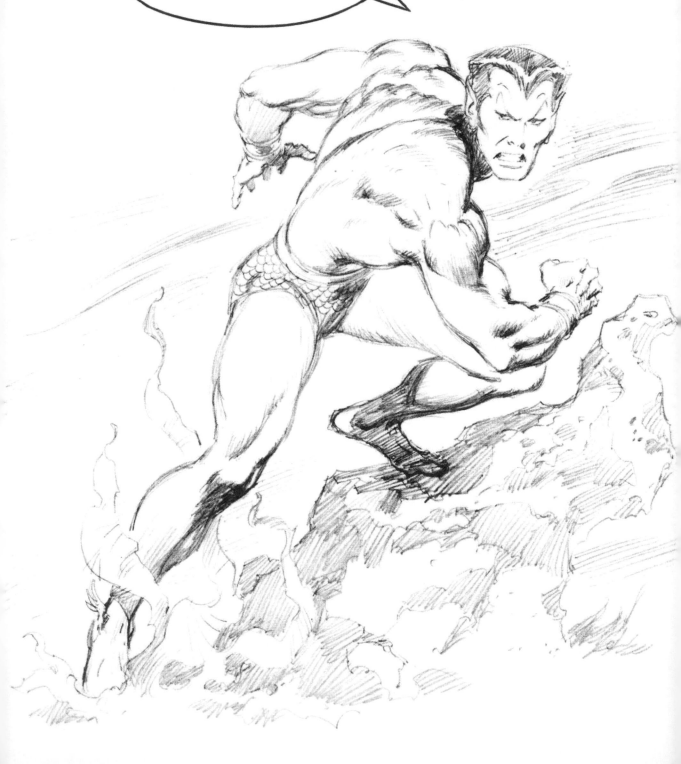

重頭戲就是動作！

動作！漫威絕技！漫威招牌！削尖你的鉛筆，朝聖者──從這裡就要開始見真章啦！

光是會畫人物只算是完成一半的任務。當你在畫超級英雄系列漫畫時，你必須能夠展現出動作、注入活力，也就是讓圖畫動起來！

　　利用你在畫火柴人時所學的，選個在跑步、走路、玩球或是出拳的角色。如右頁所示，畫出一系列的火柴人，描繪出愈多動作段落愈好。讓自己熟練如何移動身體；慢慢地、鬆散靈活地、隨意地畫出一個又一個人物，想用多少塗鴉線條都可以。不需要去畫出完整的圖畫，只要放輕鬆地畫，感受動作就好。

　　注意到這系列中第一張和最後一張圖看起來有最強烈的衝擊力——最有力的動作感。在漫威故事中，繪師會選用這兩者之一，而不是中間較平淡的圖。

　　記住，在這些素描中，你只需要用三、四條線來奠定動作。看到右頁下方的兩張素描了嗎？注意看約翰如何運用最少的線條來捕捉他想要的動作，並且能夠熟練地發揮。等你經過足夠練習後，你也做得到。

━━━━━━━━━━━━━━━━━━━━━━━━━━━━━━━━━

　　試著把動作誇大，讓人物保持放鬆、柔軟，隨時處於移動的狀態。
　　注意看這三、四條線如何為你奠定出動作基礎。一旦你能掌握動作的擺動並感受它，就能進一步建造出人物。

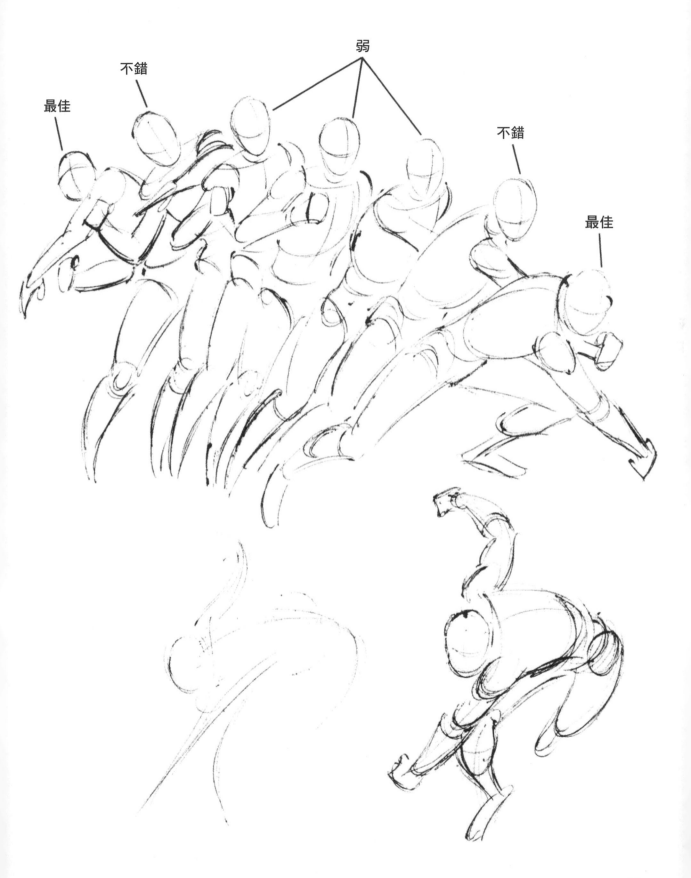

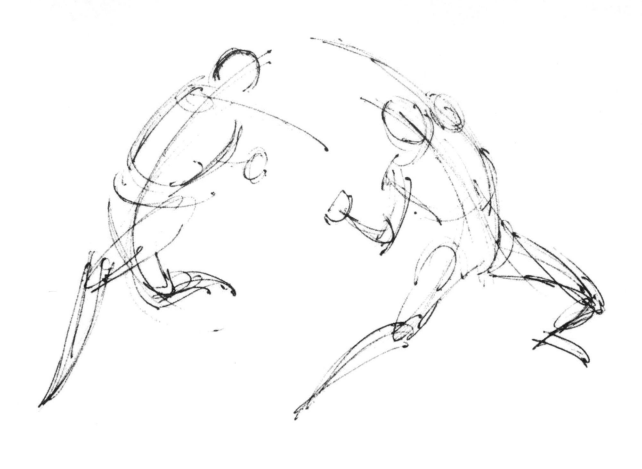

特別注意,從上到下貫穿人物的「中心線」。這條線永遠要先畫;它
能使人物表現出你想呈現的曲線或是擺動。

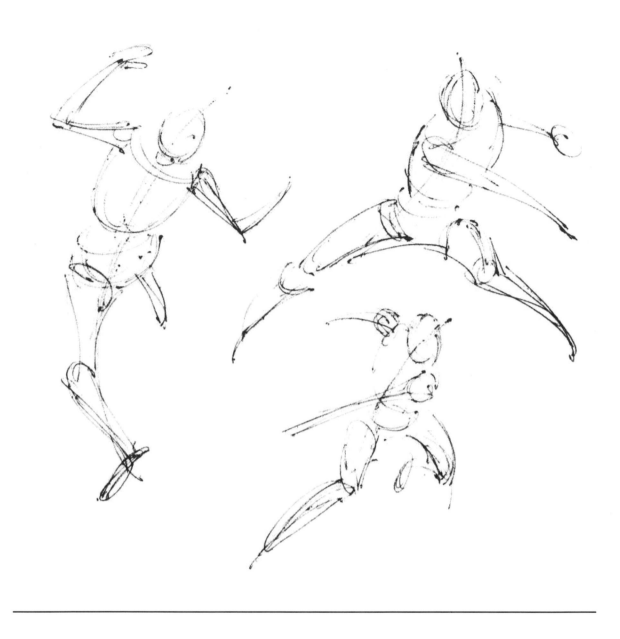

　　永遠要記住，每個姿勢都有它一定的**律動**。用這條簡單的中心線，你可以找出這個律動，接著開始在周圍建造出完整的人物。

現在，讓我們開始研究幾個移動中的人物，並判斷他們符不符合我們想要的、或是不想要的，原因是什麼。

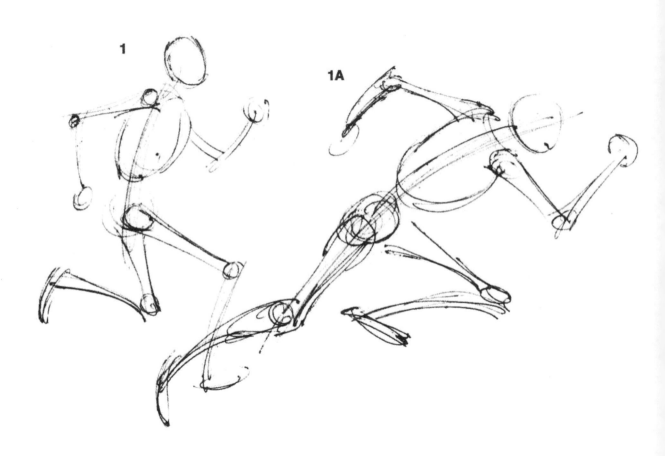

　　圖 1 和 1A 都是某個正在跑步的人的粗略素描。但是要注意，1A 移動起來更快速、更有戲劇張力，也更有英雄氣勢。他的中心線有更大的擺動，使人物向前移動起來更有力道且更急迫。

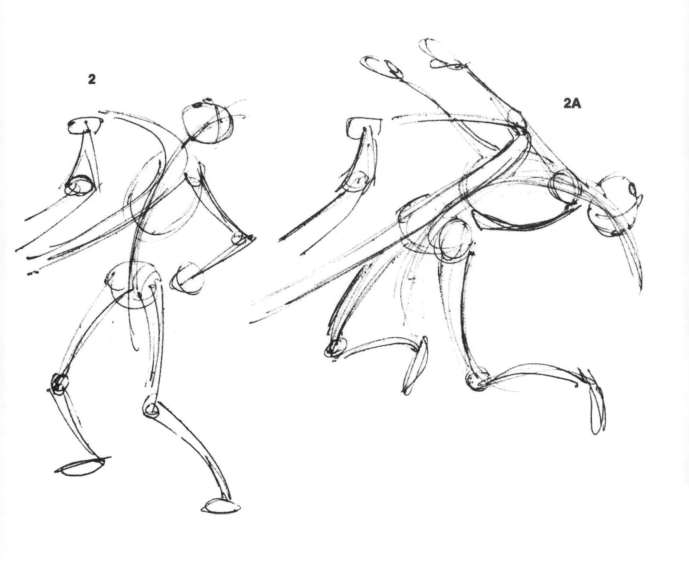

　　圖 2 和圖 2A 的情況也一樣。兩張圖都描繪了一名角色挨了一記上鉤拳的反應。縱使圖 2 非常明確且容易理解，但實在不是漫威的風格。他沒有圖 2A 的活力、移動感，和明顯彎曲的中心線。看看圖 2A 如何表現得更靈活——腿部彎曲後推，同時雙臂前伸。頭部沿著中心線形成一條優美流暢的曲線。這才是漫威！

即使角色只是站著，也適用同樣的規則。注意右頁的人物圖……

每張圖中，較小的人物算還行。但就只是還行而已，既不特別有戲劇性，也沒有誇大的英雄氣勢，而且一點也不有趣。

接著，來看較大的人物，他們的姿勢一樣，卻有更多的戲劇張力、英雄氣概，而且有吸引力多了。

雖然看起來改動幅度不大，但光是把頭多往前伸，或是把腿張更開，這樣簡單的手法就能帶來天大的差別。基本上，小圖已經在水準之上，不過大圖才是漫威風的畫作！。

─────────────────────────

在接下來的兩頁中（第 68 頁和第 69 頁），你能看到更多如假包換的漫威風動作素描。仔細地研究這些圖，並試著臨摹。它們很簡單、靈活且瀟灑。還有，雖然每張圖都只用了幾條素描線構成，但它們都是說明如何在最簡單的畫作中呈現出漫威風格的最佳範例。

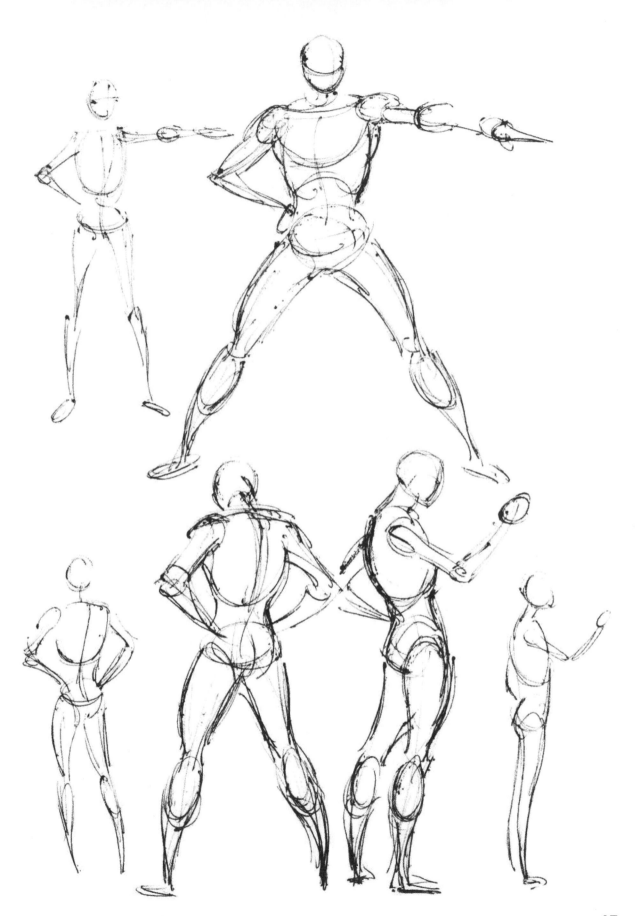

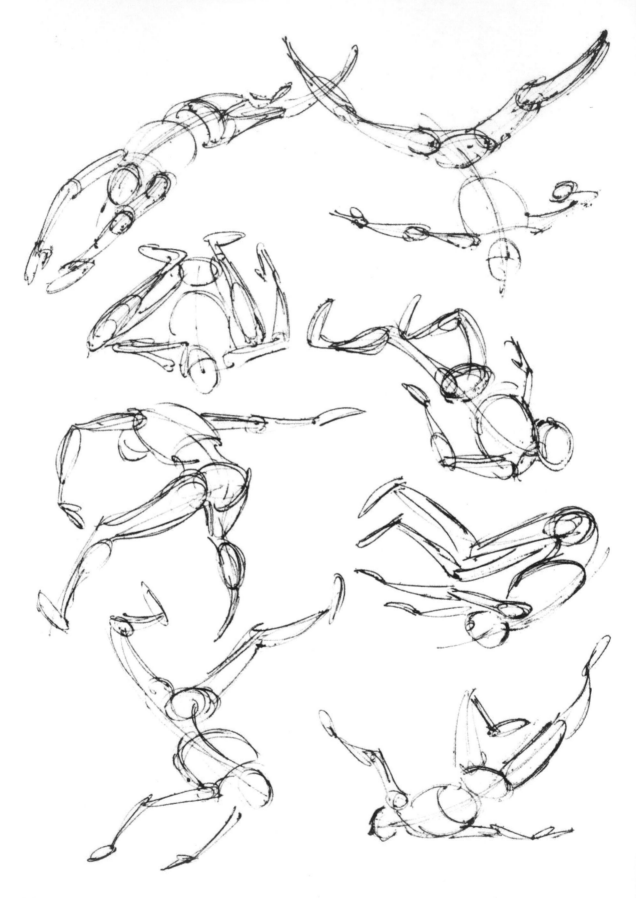

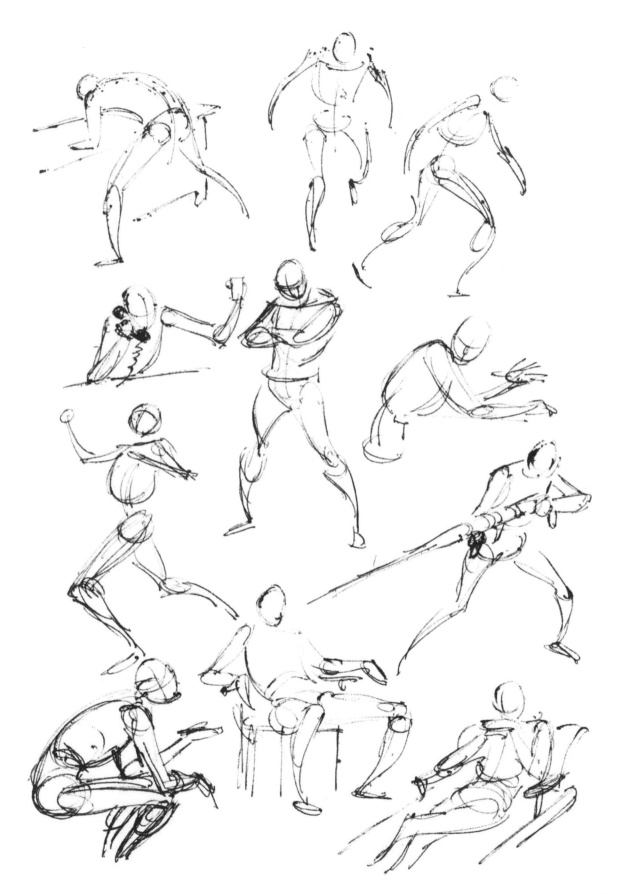

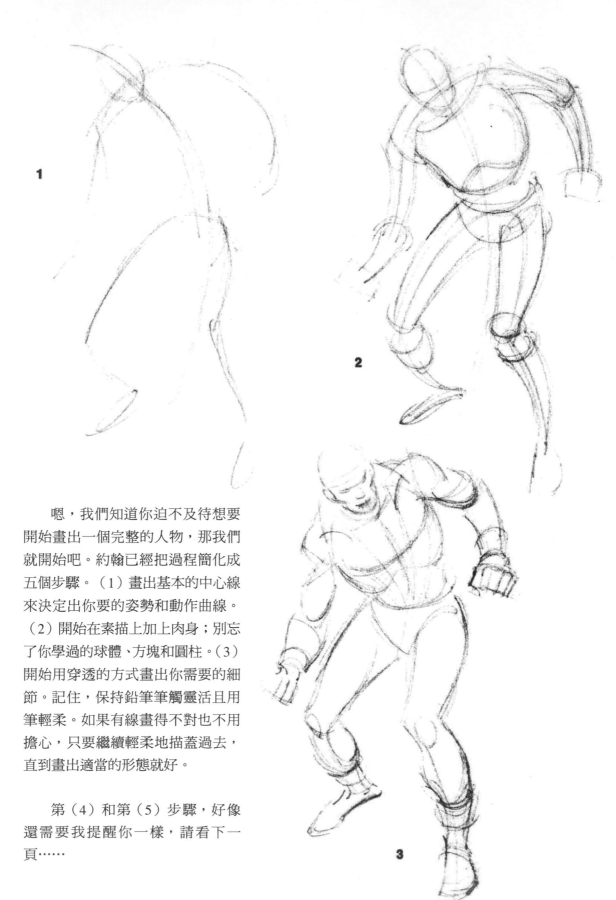

嗯，我們知道你迫不及待想要開始畫出一個完整的人物，那我們就開始吧。約翰已經把過程簡化成五個步驟。（1）畫出基本的中心線來決定出你要的姿勢和動作曲線。（2）開始在素描上加上肉身；別忘了你學過的球體、方塊和圓柱。（3）開始用穿透的方式畫出你需要的細節。記住，保持鉛筆筆觸靈活且用筆輕柔。如果有線畫得不對也不用擔心，只要繼續輕柔地描蓋過去，直到畫出適當的形態就好。

第（4）和第（5）步驟，好像還需要我提醒你一樣，請看下一頁……

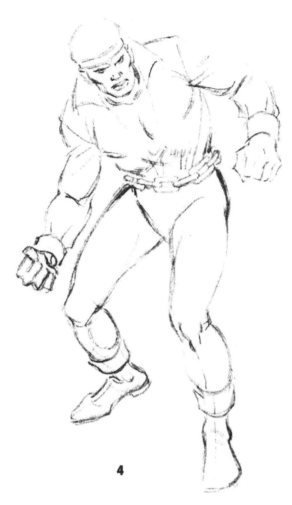

4

（4）登登登！研究完我們塗鴉過的所有素描線後，最後選出最滿意的，然後再描一次，鉛筆要更加用力。最後，畫作的成品開始成形。

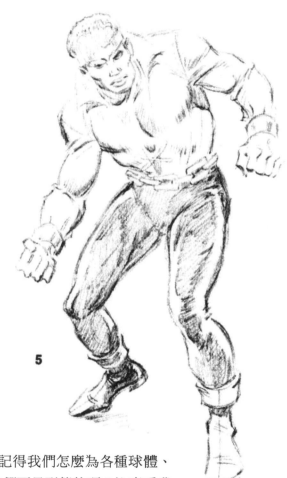

5

（5）在第二章中，還記得我們怎麼為各種球體、方塊、圓柱加上黑色調使它們更具形態的嗎？注意看我們如何在人形上達到同樣的效果。後續會講更多，現在就先吊吊你的胃口！

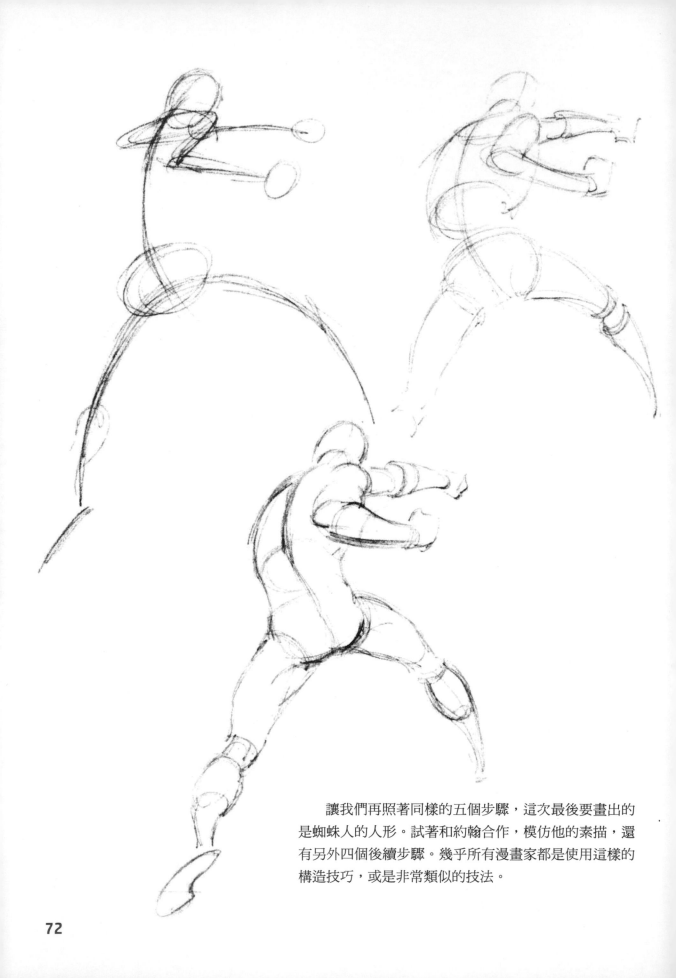

讓我們再照著同樣的五個步驟，這次最後要畫出的是蜘蛛人的人形。試著和約翰合作，模仿他的素描，還有另外四個後續步驟。幾乎所有漫畫家都是使用這樣的構造技巧，或是非常類似的技法。

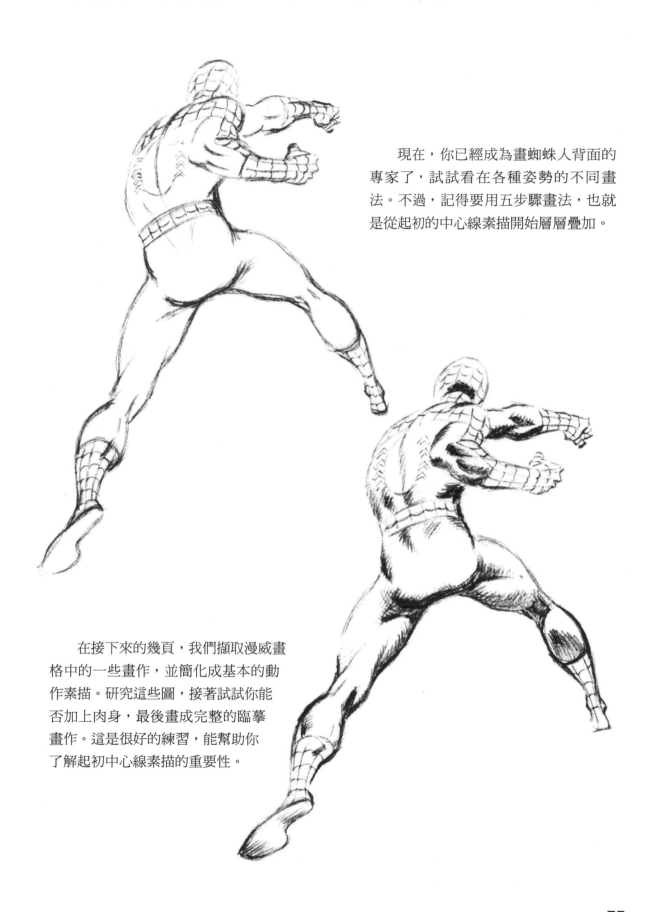

現在,你已經成為畫蜘蛛人背面的專家了,試試看在各種姿勢的不同畫法。不過,記得要用五步驟畫法,也就是從起初的中心線素描開始層層疊加。

在接下來的幾頁,我們擷取漫威畫格中的一些畫作,並簡化成基本的動作素描。研究這些圖,接著試試你能否加上肉身,最後畫成完整的臨摹畫作。這是很好的練習,能幫助你了解起初中心線素描的重要性。

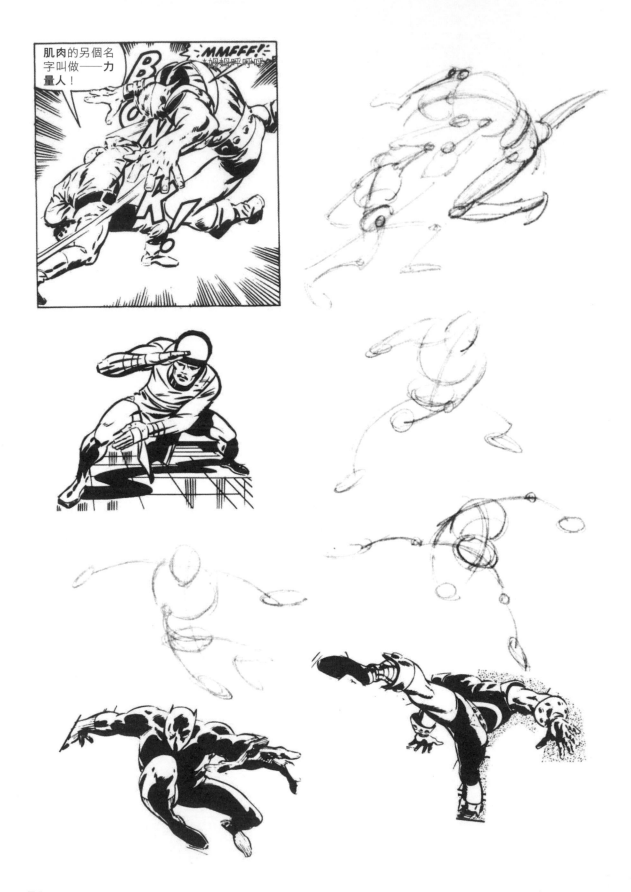

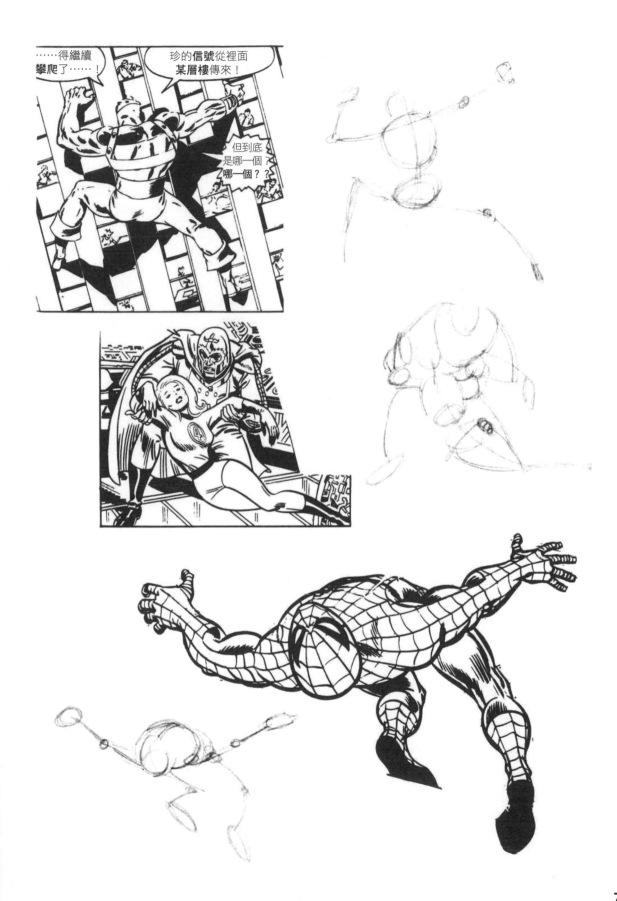

前縮透視法！人物透視畫的訣竅！

這章節很短，但極為重要。不著急，慢慢讀，並確保自己徹底搞懂所有重點。如果欠缺前縮透視法的知識，你畫的所有人物最後都會變得像是古埃及金字塔的壁畫一樣！

你幾乎不可能用扁平的視角來看另一個人物。他通常會有一部分的身體朝你傾斜，或是朝與你相反的方向彎曲，又或是有其他不同的角度。

　　只要是夠格的漫畫家，就一定要知道如何將**前縮透視法**使用在人物的身體上，你也不例外。這裡，又再一次地，能把我們對球體、方塊和圓柱的練習派上用場。利用這些幾何圖形來畫身體，能讓人物的前縮透視法變得容易許多。

　　如同右頁圖片所示，當這些形狀往遠離你的視線方向傾斜時，它們看起來變平，或是變短了（這就是**前縮透視法**的由來。物體愈往「前方」傾斜，就會看起來愈短。）

　　這裡提供一個簡單的實驗，你可以試試看。拿起一個水杯，舉在自己的正前方。接著，慢慢地將它向後傾斜。看見水杯似乎隨著你的傾斜而變短了嗎。這就是前縮透視法，對吧？

無論你是從人物上方往下看（A），或是從下方往上看（B），都適用同樣一套規則。

78

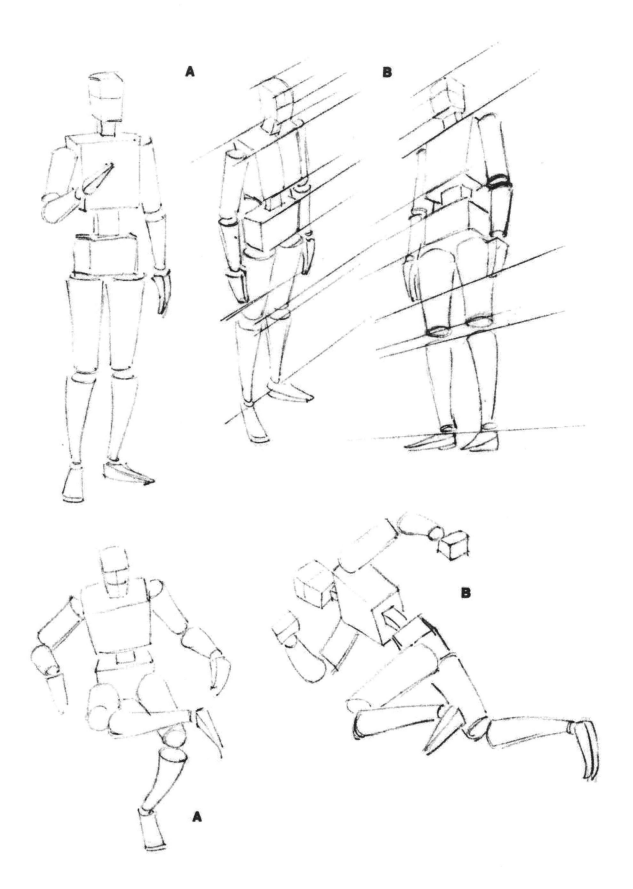

- 在分析右頁上的人物時，注意到這些方塊和圓柱離你愈遠時就會變得「愈短」。事實上，把整個人物想成是一堆連接的積木也許會對你有些幫助。繪師（你）的任務是把它們串連在一起，並排列到適當的位置——確保它們在遠離觀看者的視線時都正確地前縮。

- 在接下來幾頁，你會看到好幾種透視法的問題範例，這些都是實際在漫威漫畫中出現過的畫作。在每張圖畫旁邊，約翰畫出了**積木**和透視線來說明繪師是如何解決這些問題的。

- 比較畫作完成圖和對應的積木素描圖後，你應該能看出我們教你的規則幾乎適用於任何一種插畫。

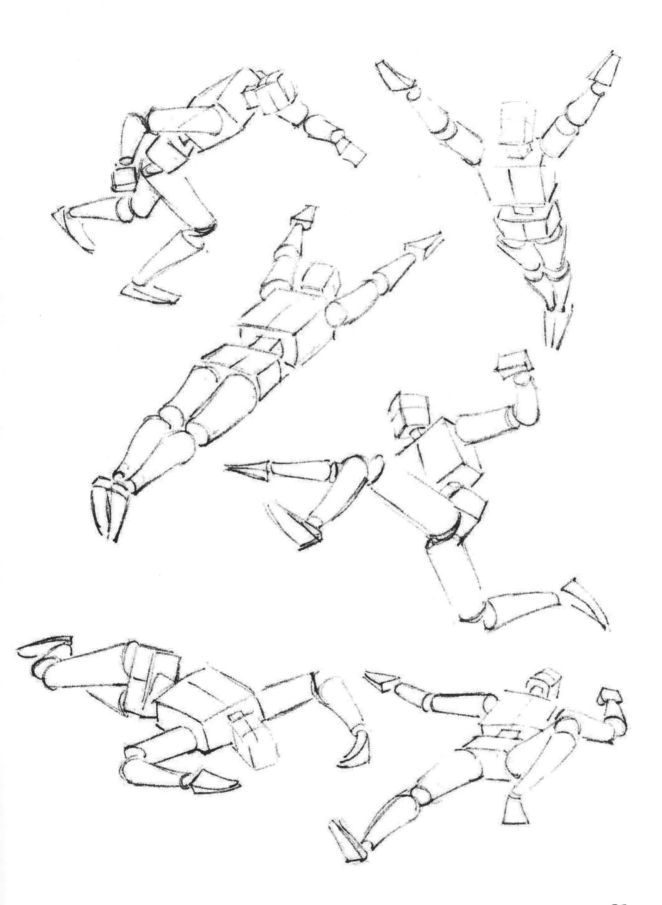

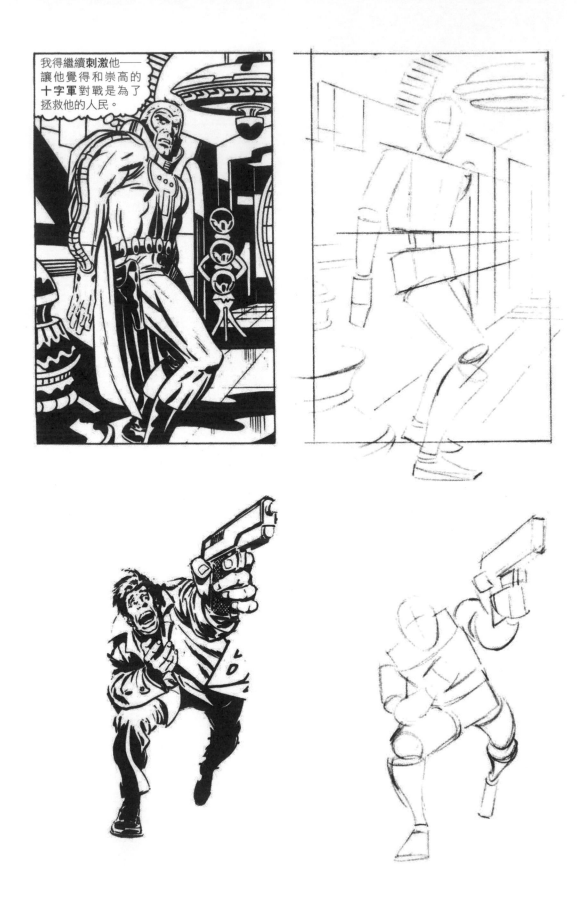

我得繼續**刺激**他——
讓他覺得和崇高的
十字軍對戰是為了
拯救他的人民。

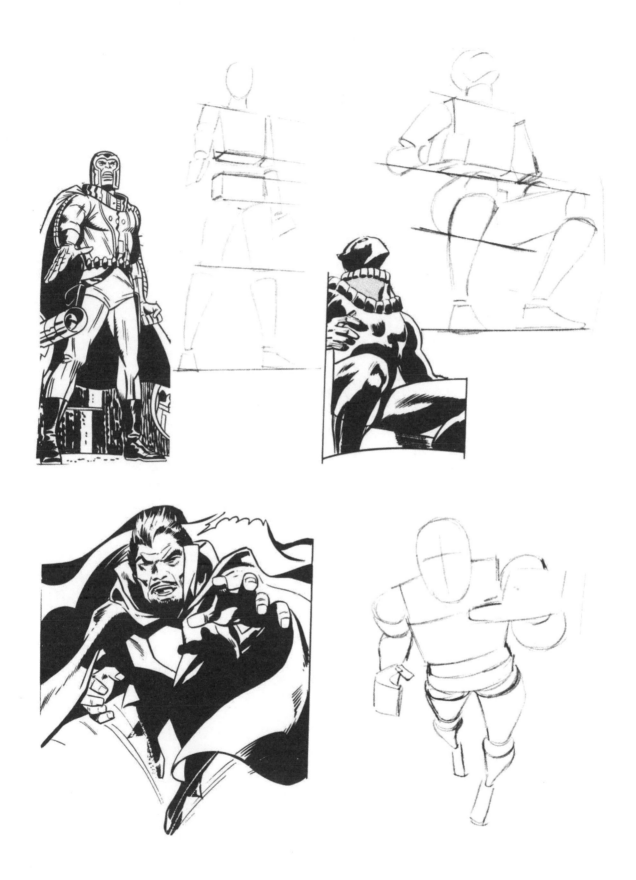

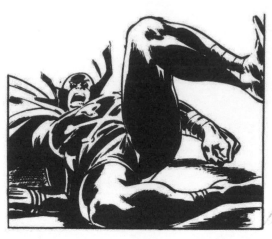
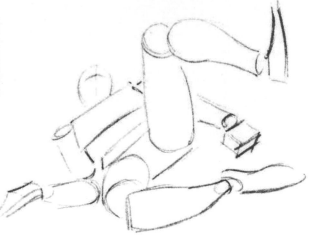

注意上方黑衣壞人的兩條腿。想當
然，在現實生活中，兩條腿的大小一
樣。不過，在這張戲劇性的前縮透視
姿勢中，看看他的右大腿變得比左大
腿小了很多，這是因為他的左大腿彎
成逼近直角且幾乎正對著我們，這一
點可以從一旁的積木素描圖中清楚地
看出。

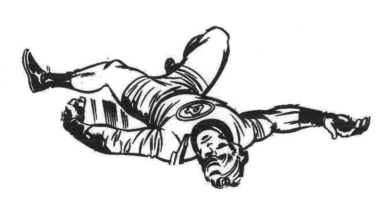

右頁上方右側的石頭人情況也是一
樣。看看他的左腿短了許多，他的右
手臂也是，因為這兩處都是用極端的
角度所繪成的。這正是前縮透視法的
巧妙運用，使人物在印刷的紙張上動
作時就像是活了過來，躍然紙上。

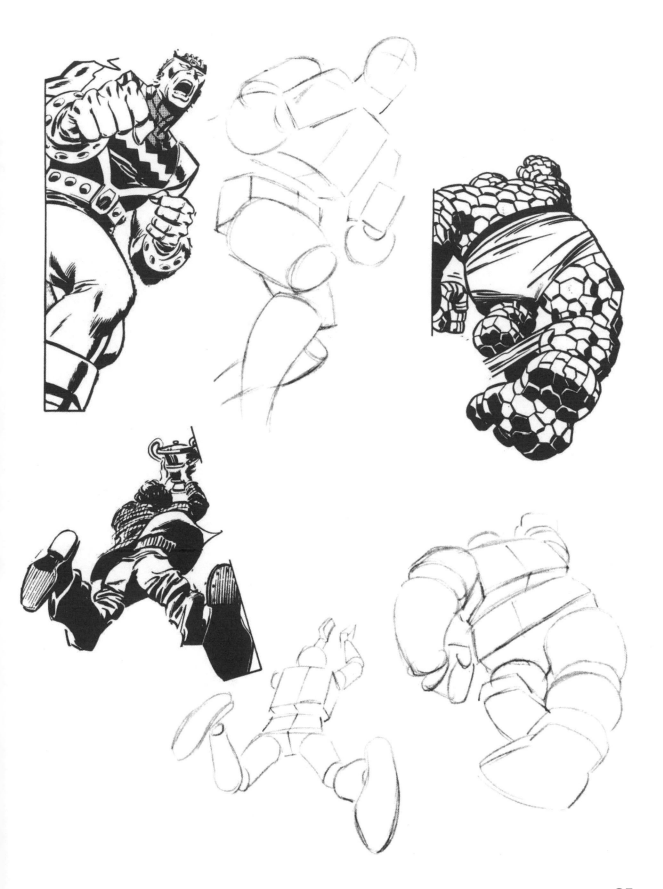

繪製人頭！

甚至是非人生物的頭，我們可沒有物種歧視！

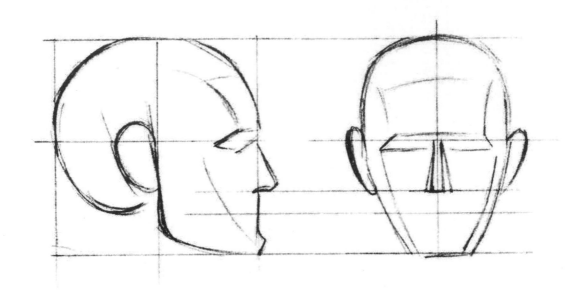

　　大多數的人都能畫出各種類型的臉和頭，就算有的頭只是一個簡單的圓圈，用兩個點當眼睛，一條直線當嘴巴。（有時候就算在這種素描裡頭省略鼻子也沒關係，反正沒人會在意！）

　　然而，研究漫威風頭部畫法的時刻已經來臨。總要有個著手處，不如我們就來看看這幾頁的素描稿吧。

　　注意看側面繪製的頭部幾乎整個落在正方形內（如上方左圖），而鼻子和部分的下巴凸出。

　　也要注意雙眼通常在頭骨的中央，也就是頭頂與下巴底部之間的中心位置。

　　如果把頭骨從上到下分成四等分，鼻子通常在從下巴往上數來第二塊，雙耳高度也在差不多的位置。

　　如你所見，整顆頭並不是個橢圓形，因為下顎有個斜度，使頭骨的底部比頂部窄了許多。

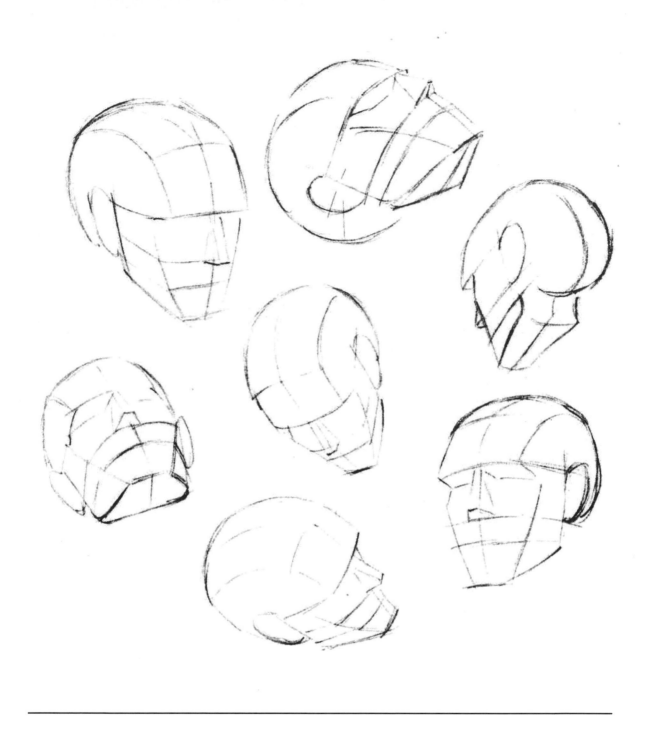

　　把這些描繪出各角度頭骨的圖畫收好,在後面練習拿出來當指引用。
一旦熟悉這個打底的構造後,你就能處理幾乎任何想像得到的頭部類型。
如果你不信,讓我們看下一頁……

首先，我們要來畫一個典型的英雄頭部。因為有規則可循總是比較容易，以下提供幾個要記住的訣竅：

頭部大約是五隻眼睛的寬度。

雙眼之間隔一隻眼睛的距離。

要決定嘴巴寬度時，從鼻樑最上方開始往下畫個正三角形。三角形左右兩個邊往下碰觸到鼻翼外部，對吧？錯不了啦！很好，嘴巴的寬度就是這兩條線與嘴巴平行線的交叉處決定的！同樣的方法也適用於下巴。

從鼻子底下開始畫正三角形，左右兩個邊往下穿過下唇（開始往上揚的位置），到達頭的底部時，鏘鏘鏘！下巴寬度就決定好了！

在目前的階段，讓臉部維持簡單就好。注意額頭上，還有鼻子跟下巴附近都沒有額外增加線條。

鼻子畫小一點，下巴則硬挺。

頭髮要有厚度，不要平貼在頭上。

嘴巴維持簡單就好。注意上唇的曲線，還有下唇是簡單的一條短線。

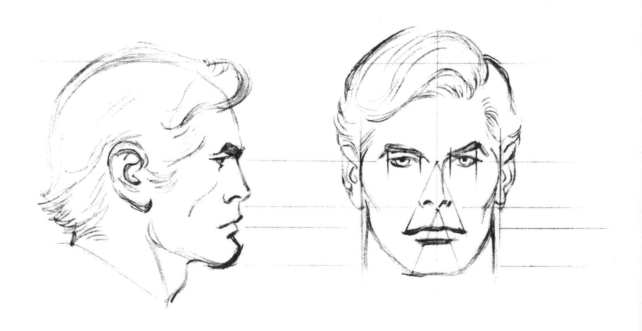

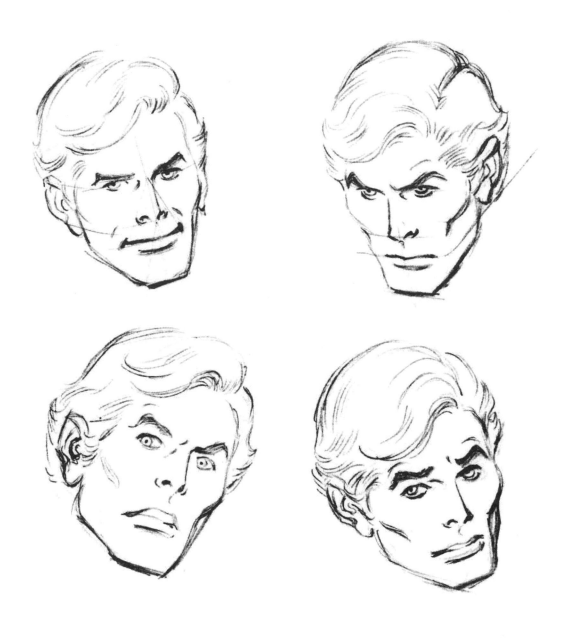

　　當然，這些小規則有數千種變化。不過，記住這些基本原則，能讓我
們在之後較輕鬆地畫出不同類型的臉型。

如同你所看到的，好看的男性有好幾種類型，不管是人類、兩棲類或其他種類。但是，要記住的重點是，只要你大致依照我們給的規則，就能讓任何角色具備英雄樣貌，無論他是哪個種族或是露出哪種表情。

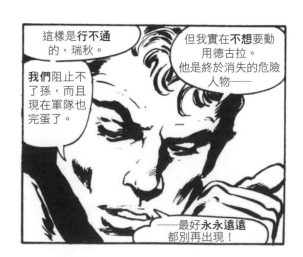

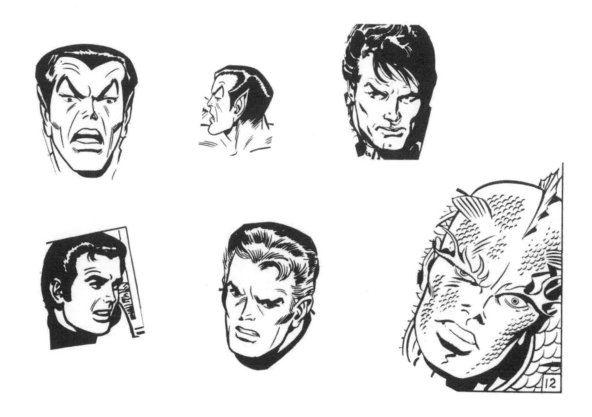

　　你應該也判斷得出來，畫出好人是比較公式化的任務。至於畫壞人——啊，這就是好玩的地方了！在這裡你可以盡情發揮你的想像力，畫出你想要的一切。

　　想必你也知道，一般罪大惡極的反派角色有各種大小、體型和類型。所以，在創造反派角色的頭部時，你可以用任何想要的形狀——方的、圓的、寬的、窄的，或甚至是梨狀也行。當然，你一定要確保他的外表與角色和個性相得益彰。你能採用的反派角色類型有無限多種。有強悍的、狡猾的、瘋癲的、偏執的、殘酷的、詭譎的、善於偽裝的、外星種族的，多到不勝枚舉，這裡就不再浪費筆墨了！

　　好的，如果你有勇氣翻到下一頁，我們會提供幾個範例，包含不同的頭部大小和形狀。你自己看著辦囉！

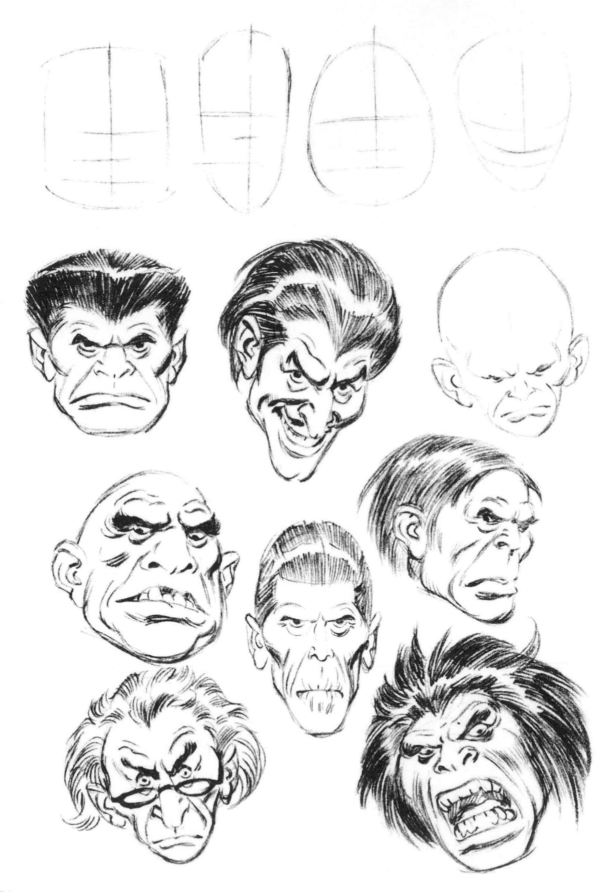

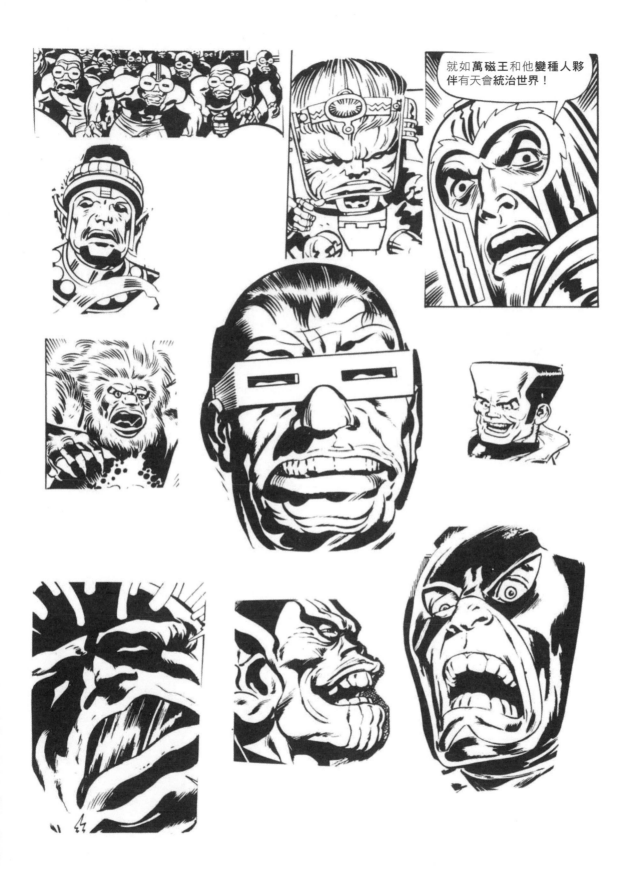

現在來到幾乎人人都喜歡的部分，也就是畫漂亮女生的臉。很少人能像約翰老兄一樣有資格來給你一切所需資訊。約翰不只是超級英雄漫畫界的大師，在描繪美麗女性的部分，幾乎沒有人能和他相提並論，如果你想看更多證據，就繼續往下讀吧……

注意：我們會花不少篇幅來講述這部分，因為美麗女英雄的外型通常比男性英雄的圖畫更難創作。

一如既往，我們從五步驟開始，首先是側面畫法：

在想像的正方形中畫出頭部，在臉部中間定位出眼睛水平線的位置。

畫出眼睛和鼻子。注意看鼻子是如何從頭骨往外凸出上翹，而且相當地短。用一條柔和的曲線畫出臉頰，從耳朵朝頭骨的前方畫，連到鼻子和下巴底部之間的中央位置。

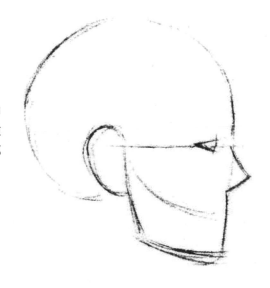

嘴巴畫在頭骨的前方。注意下唇比上唇豐厚，
而上唇更往外凸出。看到約翰畫的角度線來顯
示延伸的嘴唇線與鼻子和下巴的關聯了嗎？

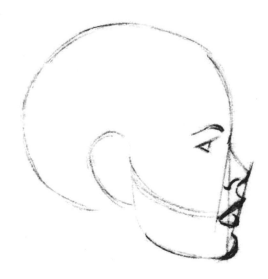

畫出眉毛，位置不要太低，要形成一條優雅的
弧線。將下巴往前帶出，通過從嘴巴到眼睛的
直線來找出鼻孔的適當位置。

注意額頭一定要是圓膨而不是扁平的。眼睫毛
要畫成實心條狀，不要畫出每一根睫毛。還
有，一如既往，讓頭髮飽滿蓬鬆，不要平貼在
美女的頭頂上。

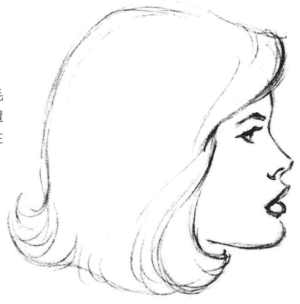

我說啊，我們相信人類是誠實的。只要你說你真的已經用心練習好女性側面的畫法，我和約翰就會相信你。我們假定你現在已經駕輕就熟，並且準備好處理正面畫法了。看看我們有多信任你？

這一次，為了不讓你覺得太理所當然，我們總共要給你六個步驟。但不用擔心……每一步都很令人喜歡的！

畫出標準比例的蛋形（看到了嗎？就說沒什麼好擔心！）

在頭骨的中央畫出一般的眼睛水平線，還記得吧？給你一個實用的經驗法則—頭部為五隻眼睛寬。

從眼睛外側往臉部中心線畫出正三角形（每一邊都等長的三角形，當然啊！）。畫上臉頰線，並標出嘴巴的區域。

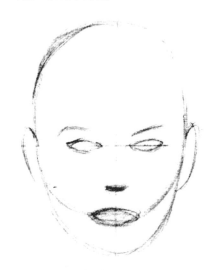

找出上唇到眼睛水平線大約三分之一的位置，畫上鼻子。在眼睛上方畫出優雅的眉毛，然後在頭的兩側畫出耳朵，在頭部兩側各畫一個，最好是這樣啦。

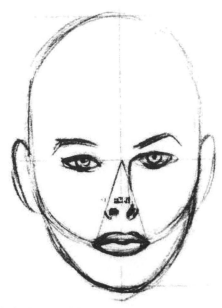

真正的畫功考驗就從這裡開始。這沒有捷徑。你必須要真的畫出這女孩的鼻子。首先，盡可能模仿約翰在這示範的畫法。鼻子永遠要比一隻眼睛的寬度還要窄一點，並確保它是朝上翹的。從鼻子頂端往下沿著鼻孔兩側畫線就能找出嘴巴的寬度。從臉頰線延伸到嘴巴的區域就能定出上下唇的位置。

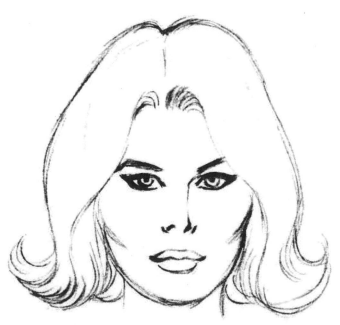

剩下的就是加上頭髮，並擦除輔助線。再次注意，睫毛是實心條狀的，且眼睛的外側會比內側眼角稍微高一些。

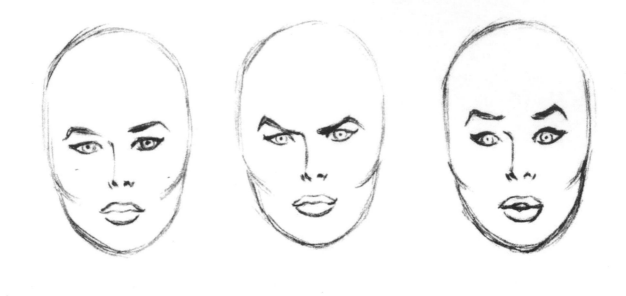

　　當然，會畫頭部只是完成一部分而已。能夠將頭部注入活力，在臉上表現出有趣的表情才是一件大事。所以，又來啦。

　　這幾頁的臉部構成方式和你一路以來所學的一模一樣。注意看約翰如何在嘴巴、眼睛和眉毛做稍微地的改動，就可以隨心所欲地變化出不同的表情。每個表情都很明顯，每個表情都不一樣。而且你只要仔細研究，並且依照以下幾個簡單的小技巧，就能把這些表情練到爐火純青：

　　女性的臉部保持簡單就好。不要在額頭或是嘴巴和鼻子的周圍畫出額外的表情紋。

　　我們再重複一次，不需要用很多的線條來顯示表情或是改變表情。保持臉部乾淨並且不被線條覆蓋。

　　照個鏡子來研究一下你自己的臉。練習讓自己做出不同的表情，並看看臉部表情發生了什麼變化。多數的繪師都是自己的最佳模特兒，而且你唯一需要的用具就是鏡子。

　　幾乎同樣的規則適用於男性和女性的臉部（表情方面）。所以仔細地研究這一節，並將同樣的公式運用到各種你想畫的的男性角色上。

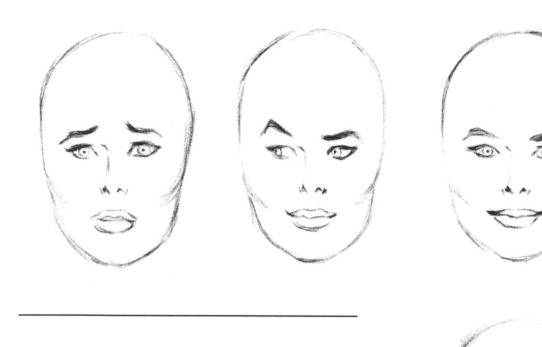

千萬別忘了，一旦你學會基本規則，就可以玩味地
做出變化還有想出自己的版本。不過，一定要先徹底的
了解規則，才能開始修整或修改。

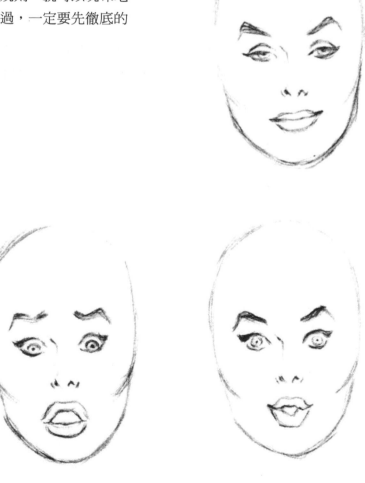

不過，是不是可以來點變化？假設我們想要畫更成熟練達的類型，或是年紀較大的女性呢？嗯，這就是為什麼我們說要先學會規則，然後再做出有趣的修整。以下就是我們說的意思……

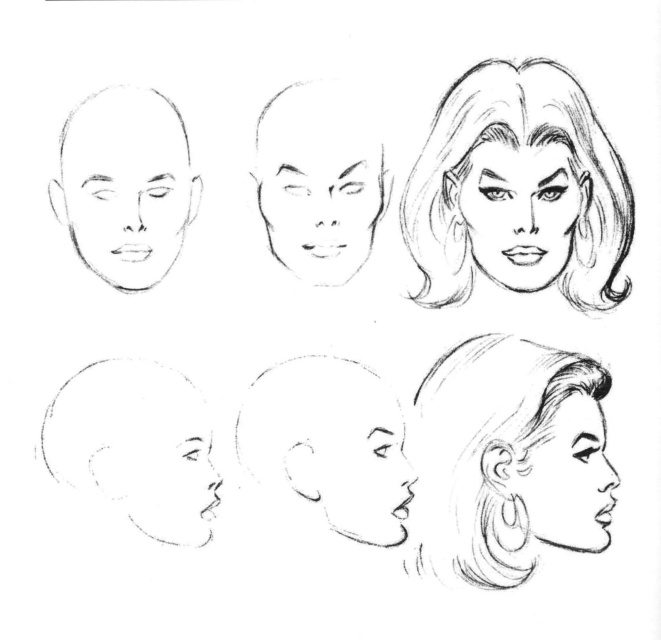

假設故事當中需要一位成熟練達的反派類型角色。沒問題，我們把下巴的線條變得更有稜角，然後讓眉毛更有弧度。另外，也把眼睛的外角提高一點，讓鼻子變得更直。看出差別了嗎？還是一位漂亮的女性。還是遵照著我們和你說過的規則。不過，我們僅僅用了最微小的變化，就能使她變成稍微不同的類型。第二排是女子的側面，我們也做了同樣的動作，讓你看看如果你站在她的側面，她會是什麼樣子。

順道一提，約翰簡單畫出的兩副垂吊耳環也加強了成熟老練的形象。當然，首飾、服裝、髮型和女性（或男性）的各種配件都有助於製造出合適的樣貌和氣氛。

現在，在畫比較年長的女性時，只要把下巴線弄得圓滑一點，加上非常輕微的雙下巴效果，還有在眼睛下方個別加上一條曲線，看看你製造出的來豐腴感（因此增加年紀）。還有，如同你所看到的，她的耳環較小、較保守，這也是成熟的表徵。

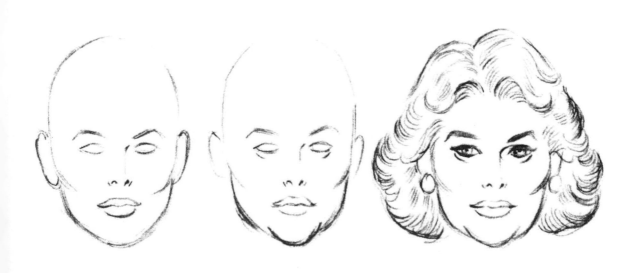

為了確保我們沒有遺漏任何東西，最後讓我們再重溫一次這些重點……
並且看看如果做法不對會變成怎麼樣。

正確：眼睫毛畫成粗條狀、讓眼睛外側朝上傾斜。

錯誤：畫出個別的眼睫毛、把眼睛畫得太過細長且狹窄。

錯誤：眼睛下垂、用簡單的曲線畫出眉毛。

正確：鼻子往上翹、鼻孔小。

錯誤：鼻子往上翹「太」多、鼻孔太大。

錯誤：在鼻樑上畫出凸起狀（始終保持一條簡單平滑的線。）

錯誤：鼻尖下垂。

正確：學習畫出順眼的　　　　錯誤：畫成弓形嘴。　　　　錯誤：畫成有稜有角的
嘴形。　　　　　　　　　　　　　　　　　　　　　　　　　嘴唇。

正確：永遠要讓上唇比　　　　錯誤：上唇「太」凸出　　　　錯誤：嘴唇太厚。下
下唇凸出。　　　　　　　　　或是太薄、下巴太短　　　　唇、下巴太凸出。
　　　　　　　　　　　　　　小。

第 106 頁上，我們提供了一系列美麗女孩表現不同姿勢的頭部，讓你
看看如何在每個角度都能維持美感。注意到不管頭部角度如何，鼻子都要
往上翹。

第 107 頁上，我們放上不同繪師所畫的女性頭部，讓你能更熟悉不同
的風格和技法。

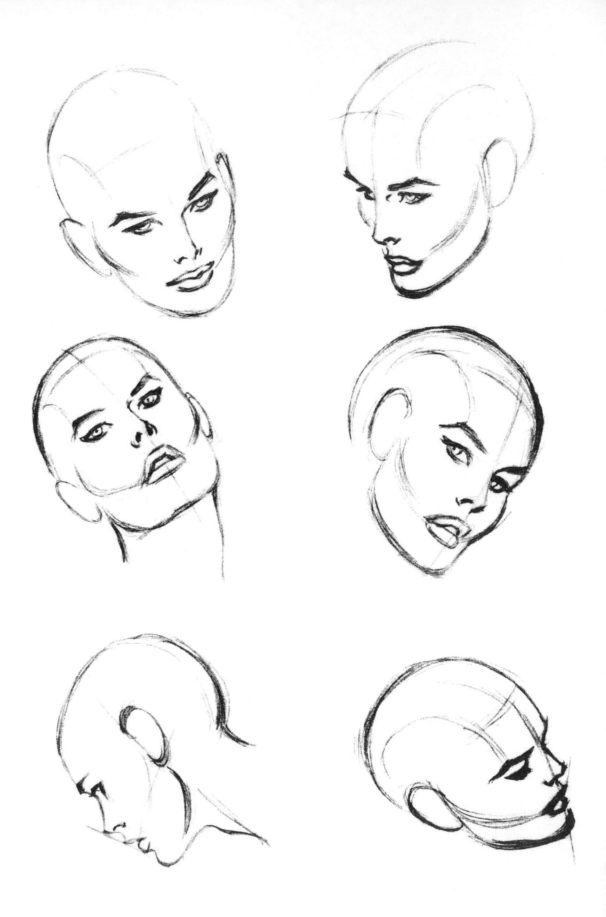

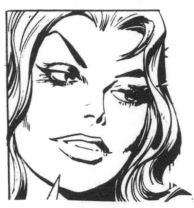

原諒我，主人！我被**引誘**到你的艦上——還以為你在那裡！

但是，我求求你——**別**顧慮我的安全……

你一定要——**完成**必要的正事。

107

構圖！

把整張圖組合起來！

- 你可以把這叫做構圖、排版或是設計，這裡要說的都是同一個極為重要的點：在組合出整張圖時，必須是賞心悅目，同時用清楚且有趣的方式傳達出訊息。有個規則你絕對不能忘記，就是設計愈簡單，愈能讓讀者理解和享受其中。讓你的設計充滿刺激感、震撼感、蘊含力量，不過還是要保持簡單。

- 讓我們來看看右頁的內容。在三種漫威的經典畫格中，我們用了陰影圖來顯示簡單而直接的設計流程。

- 在每個範例中，注意到畫格內最重要的元素都落在陰影範圍內。雖然這幾個範圍像是抽象的組成形狀，但它們能夠創造出有整體感的畫面。重要的元素都聚集在一起，而不是四處散落。這些陰影範圍、主要的形狀，是繪師在下筆時邊想出來的。一定不會是先畫出形狀，再把元素塞到裡頭。更準確地說，這幅畫最初是依照繪師在腦中形成的陰影範圍勾勒出來的。有時候，畫完一整張圖，有太多的元素都落在基本的陰影範圍外。這樣的話，繪師就要修改他的圖畫，直到一切看起來順眼、協調一致為止。

- 一旦你訓練出能找出這些樣式的好眼力後，就算是再複雜的圖，你也能一看就分析出相似之處。說真的，我們直接翻到下一頁來研究更多範例吧，一定要記得，每個形狀都是不一樣的。

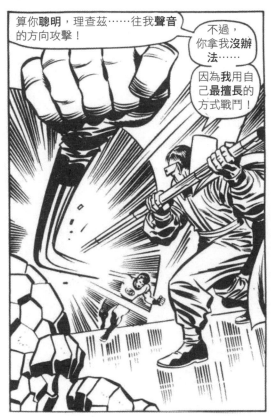

算你**聰明**，理查茲……往我**聲音**的方向攻擊！

不過，你拿我**沒辦法**……

因為**我**用自己**最擅長**的方式戰鬥！

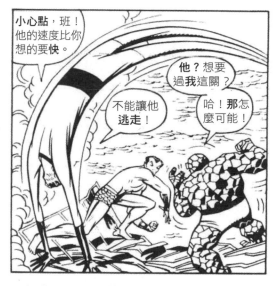

小心點，班！他的速度比你想的要**快**。

不能讓他**逃走**！

他？想要過**我**這關？

哈！那怎麼可能！

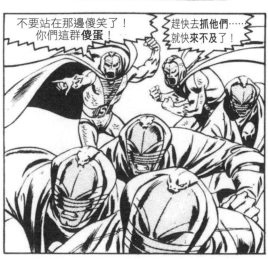

不要站在那邊傻笑了！你們這群**傻蛋**！

趕快去**抓他們**……就快**來不及**了！

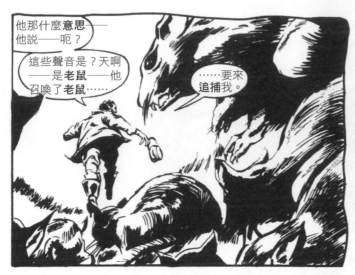

他那什麼**意思**——
他說——呃？

這些聲音是？天啊
——是**老鼠**——他
召喚了**老鼠**……

……要來
追捕我。

放開我，你們這些
傢伙！

這樣說來
也行！

看來我們有**共同
的敵人**！

有個機會……
唯一的機會！

要是我能衝到
地面……驅散看
熱鬧的**群眾**……！

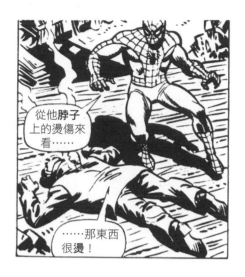

從他**脖子**上的燙傷來看……

……那東西很**燙**！

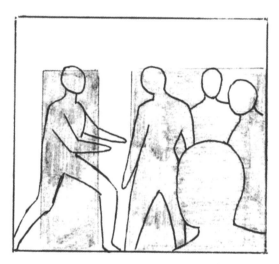

請讓**我**和你並肩作戰！

如你所願，萬磁王！

你很會説嘛，冒牌貨，反正我會……

啊啊啊啊啊！

*嘣咚！

毒氣手榴彈！

12

我當然會，我要把你這組合玩具拆解掉！

克汀！你要毀掉我唯一的希望了！

BLANG!

★哐啷～!

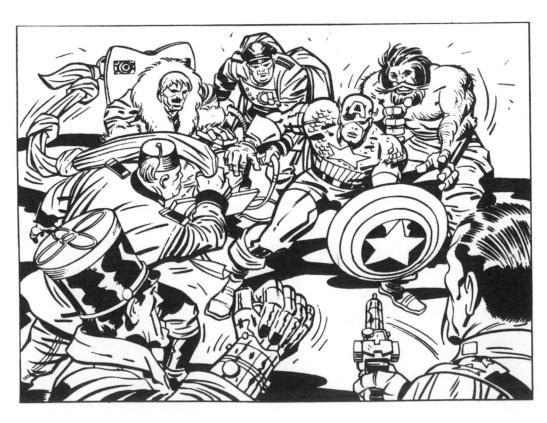

陛下！就在**觀景螢幕**上！請您**親自看看**！

我判定這是無害的**震盪**——只是用來當做**警告**。

但不用讓**納摩**知道！

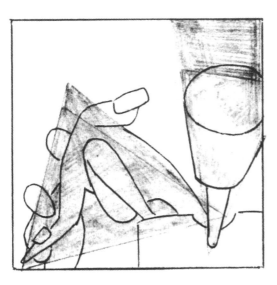

不，你這**蠢蛋**！不可以**發射**那個——不！

可是，陛下…他不是我們的**仇敵**嗎？

WROOO

*隆隆

你的手——**著火**了！

那又**怎樣**？你這隻會說話的**噁心雪怪**！

設計的另一大重點，就是所謂的**鏡頭角度**。當然，身為繪師的你，可以採用任何你想要的角度來畫場景。可以正面看著場景，也可以把**鏡頭**（觀看者的眼睛）朝上、朝下、朝兩側，或是其他任何傾斜的角度，就像是電影導演能把攝影鏡頭調整到符合他的喜好一樣。

　　你可以想像得到，有些鏡頭角度比較戲劇化、也比其他的角度有趣。你的工作是找出能為你想呈現的畫面發揮最大作用的角度，接著畫出來給你的讀者看。

　　這裡提供三個用不同鏡頭角度描繪三種不同場景的範例。讓我們一起來看看。

奇異博士正走進室內。這是個簡單而平淡無奇的鏡頭角度。沒有任何戲劇張力或特別之處。

同樣的情境，但改變鏡頭角度。可以看到場景有種緊迫、逼近的戲劇感。

約翰・喬納・詹姆森對著電話裡的彼得・帕克（蜘蛛人）大吼。還行，但不怎樣。

改成不同的鏡頭角度。現在他好像真的把可憐的彼得罵得狗血淋頭！

末日博士日常腐敗的樣子。就這樣而已，沒了。

新的鏡頭角度，新的末日博士。更有威嚇感、壓迫感，排版也更好！

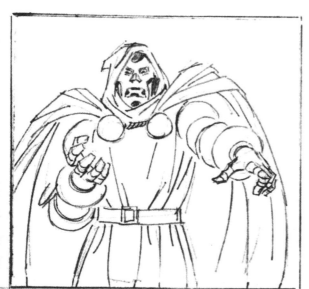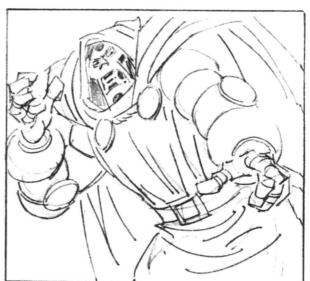

- 我們來玩個遊戲。找個典型的漫威漫畫情境，像是在**復仇者聯盟**中可能會發生的故事，然後用兩種不同方式畫出來。第一組的圖畫還算差強人意，任何一家漫畫公司都可能做得出來的水準。第二組圖畫則是用強大的漫威風。比較兩種版本並研究其中差異會發現很有意思。

- 在右頁上，我們放的是「第一種」版本，也就是普通漫畫書可能使用的故事呈現手法。讓我們好好看一看發生了什麼事 …

- 如同你看到的，這頁的開頭是某種瘋狂的怪物闖入復仇者總部。畫格 2 則是呈現出我們三位英雄的反應。在畫格 3 中，美國隊長、鋼鐵人和幻視迅速迎戰入侵者。畫格 4 是鋼鐵人向邪惡的巨獸揮拳。畫格 5 中，怪物把鋼鐵人抓住並抬起，準備要對他的身體造成無法修復的傷害。最後，畫格 6 中，美國隊長和幻視正思索著下一步。看懂了嗎？很好！

- 聽著，這組圖畫確實好好交代了故事。我們可以看出發生了什麼事，在角色的辨認上也沒有什麼問題。但是它們缺少了英雄氣勢、戲劇張力以及刺激的臨場感。大部分的版面太過垂直（太過直上直下）。英雄們的身體有些僵硬且沒有力量和活力。太多的畫格會把主要的元素過於整齊地放置在中央。

- 嗯，我們還可以繼續說下去，不過就省點力氣，直接翻到下一頁來看看漫威風是怎麼做到的！

118

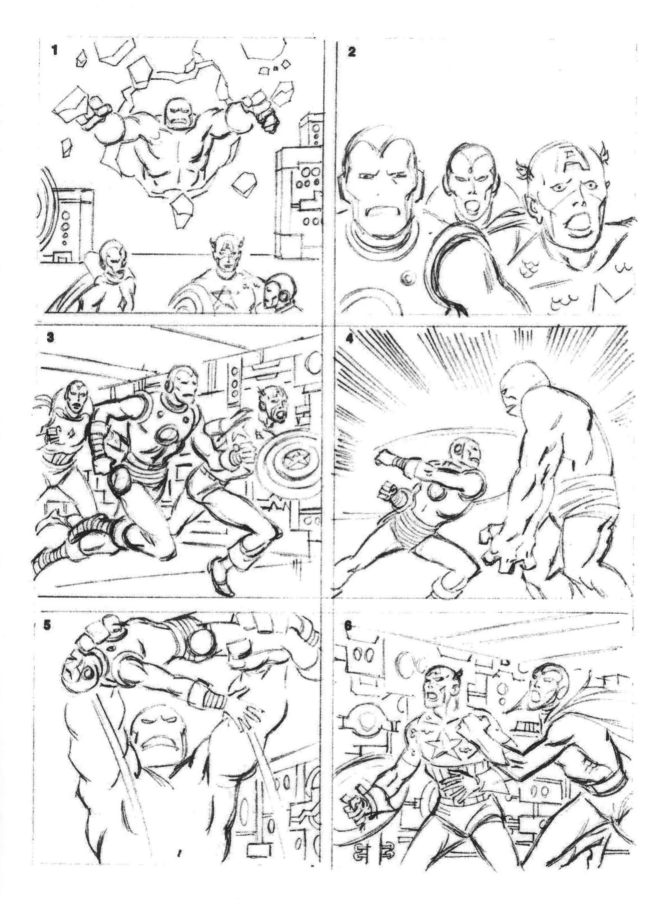

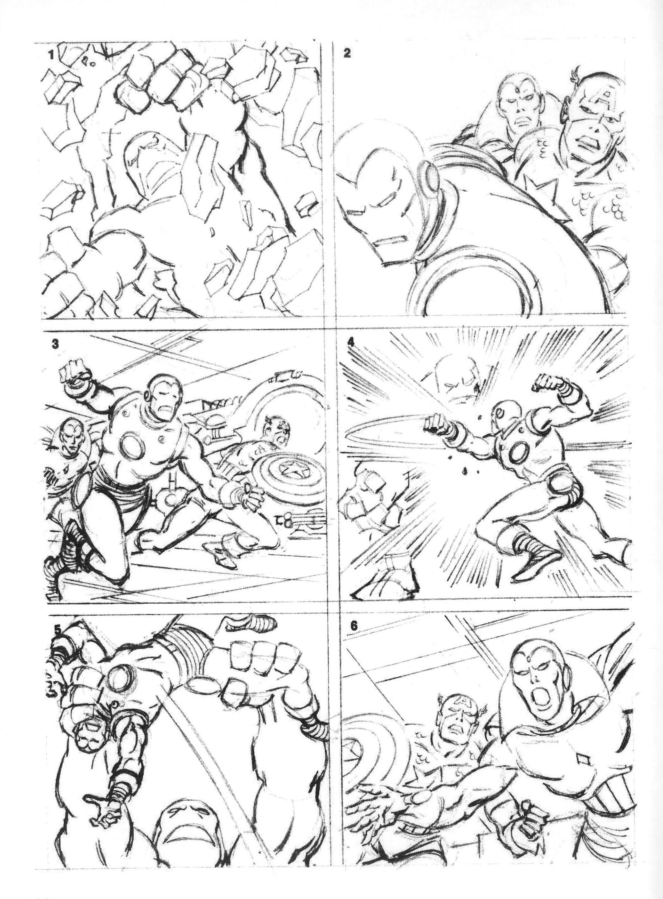

- 這樣才對嘛！看看畫格 1，這是怪獸正在闖入的特寫。他「看」起來就像個怪獸，看起來既危險、有威脅性、超級強壯且能致命。我們的三位英雄也沒有像三個傻瓜一樣呆站在畫格的角落。在畫格 2 中，雖然動作場面還沒開始，不過我們可以透過人物的擺放位置感受到移動感，鋼鐵人在前方，後面跟著另外兩個人。這不只是一個簡單、向前直視的畫格。來看看畫格 3 吧！看看英雄們製造出的動作感、戲劇性以及力量感！只要和前一頁相比，我們就不用多說什麼了吧。畫格 4 中，當然，鋼鐵人出拳揍咧嘴怪獸，大展英雄風格，他是來真的！不像另一個版本，讓他看起來就像個芭蕾舞者！而在畫格 5 中，鋼鐵人沒有那麼僵硬，看起來像是他正在用力地掙脫，而且他看起來仍然很有力量，說不定有機會成功！最後，在畫格 6 中，兩位復仇者更有架式，且身體的傾斜使其有了更多的急迫感和臨場感。

- 你可能也有注意到，這組圖中每個畫格內的元素，不像前一頁一樣平均地放置在中央。這樣不但有了更強的動作感，也更有設計感。而且你一定有注意到，人物的變化更多樣。當人物被畫成不同大小時，畫格會精彩許多。如果整頁角色的大小幾乎都一樣，會讓讀者覺得沉悶。

- 現在，後面還有兩頁同樣類型的圖。我們不多加評論，你試試看能否看出第二個版本遠勝過第一個版本的原因。如果需要一些提示的話，你會注意到更多有趣和各式各樣的視角、更多人物大小的差異，而且比較沒有強調把所有東西都放在畫格的中央。看看你還能在第二個版本中找出多少改進的點。這是能讓你訓練出區別良好與優秀排版眼力的好方法。

畫出你自己的漫畫頁面！

如果我們做得到！你也行！

就我們所知，這是首次將此技法公開給漫威學堂以外的人！在接下來幾頁，我們將一步步為你示範如何用鉛筆將一個頁面繪製成一本漫畫書。

實際上，你接著會讀到的頁面原本是《英國隊長》漫畫的稿圖，由漫威出版，在英國發行和銷售。繪師拿到的是情節描述，而不是含有對話的完整腳本。因此，我們就不處理說明文字或是對話框，只根據情節來畫出畫格。

現在，以下是我們要畫的內容。畫格 1 中，美國隊長及身後的英國隊長，在走廊上奔往救援行動。畫格 2 描繪邪惡的紅骷髏拿槍對準他的敵人尼克‧福瑞（神盾局長），福瑞背後揹著雙噴射裝置漂浮在上空。他聽見美國隊長呼喊自己的名字感到驚訝。畫格 3 是紅骷髏對著慘兮兮的福瑞近距離開槍！畫格 4 中，福瑞跌落到地面，美國隊長衝過來救他。畫格 5 顯示紅骷髏將要攻擊身附星印的復仇者。然後我們用畫格 6 來做總結，英國隊長手握特製的武裝杖棍，衝刺前來救援。

雖然你已經在第 124 頁的章節開頭看過了完成品，不過對你來說，現在最重要的是看出一切是怎麼組合在一起的。在你屏息翻往下一頁之前，總是要記得，先配置好整個頁面，再來完成個別的圖畫。還有，一定要在每個畫格中畫出整個人物，就算不會出現在最終的成品中。

這是初稿，純粹是為了排版和動作而做的，也就是讓每個角色就定位。基本上，裡頭是由一組火柴人所組成的，讓繪師曉得頁面大致的模樣，還有動作如何在畫格和畫格之間推進。

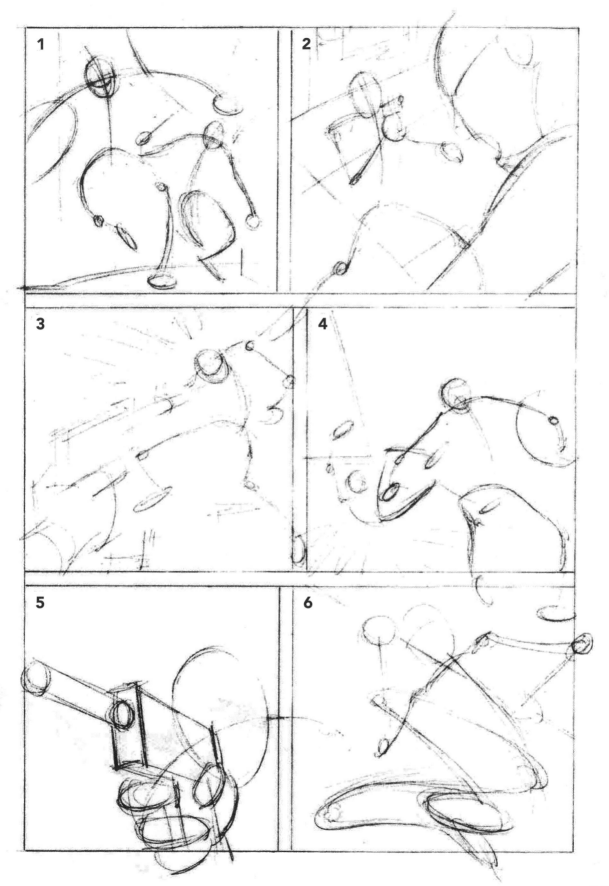

從這裡開始，繪師用我們之前學過的球體、方塊和圓柱來建造出人物。注意，在必要時，繪師會用穿透的方式畫出人物。還有，也看看原本火柴人的線條如何變成人物動作的中心線。

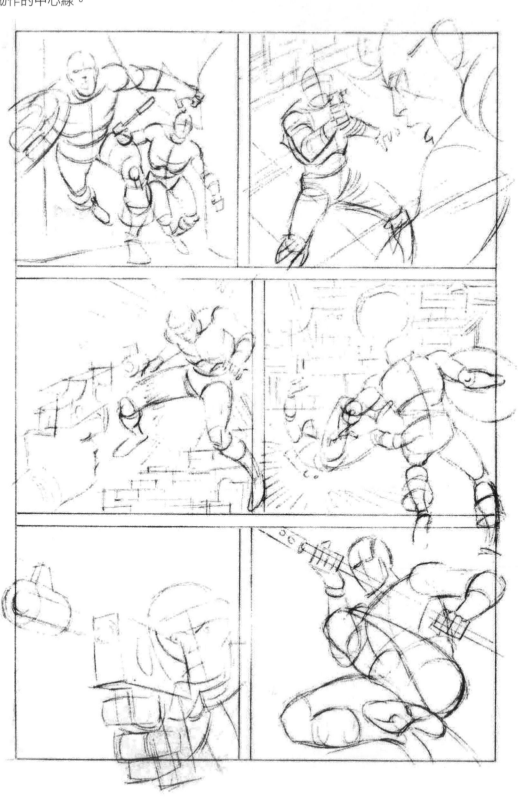

這個就是**加上肉身**的過程，如同我們在第 5 章討論過的。如你所見，從球體、
方塊和圓柱開始，接著就離畫出完整的人物不遠了──你己經學過至少一次如
何畫臉、身體，以及經過我們一直精闢地解釋的其他細節！

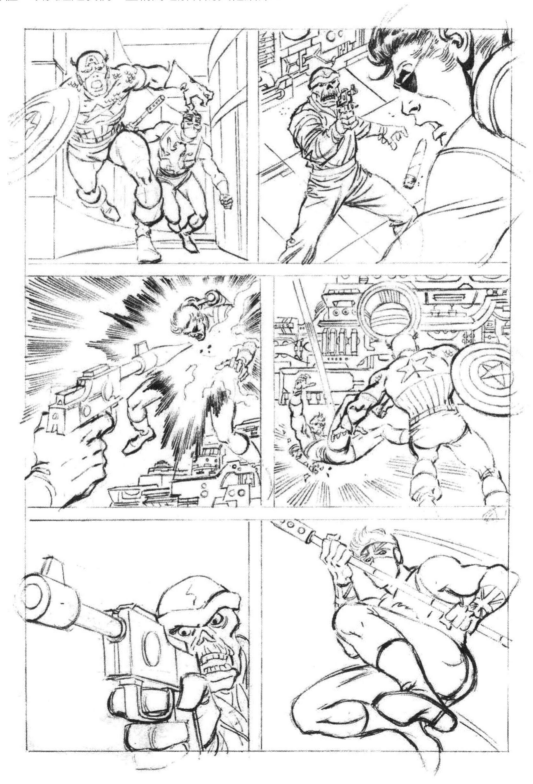

好的！既然你在這項練習已經做得這麼棒，讓我們再試試另一個吧！

這次，用你剛才所觀察到各階段的做法來畫出自己的頁面，但先不要看後面幾頁。接著就能把你自己的手繪成品和我們的做比較，而且你有可能做得比我們更好喔！

以下說明情節：

蜘蛛人出動要去向銀色衝浪手報仇，在屋頂跟他會面。銀色衝浪手警告這位鄰家織網手不准靠近。為了要讓蜘蛛人知道他是認真的，銀色衝浪手用微小的宇宙閃電電了他一下。蜘蛛人被擊倒在地，他決定要反擊。他快速地對銀色衝浪手射出黏網，攫住他的腳踝。最後，銀色衝浪手被蜘蛛人的網包覆，於是失去平衡跌落屋頂。

這個電影劇本的寫法中，每一句話各描述一個畫格，整個頁面總共有六個畫格。

說完了。接著就靠你自己了。盡可能依照電影劇本概略地畫出頁面，接著跟我們的版本做比較。要記得，先畫出火柴人；再來是球體、方塊和圓柱；最後加上肉身。你可以在每個過程和我們的版本進行比較。好好享受吧！

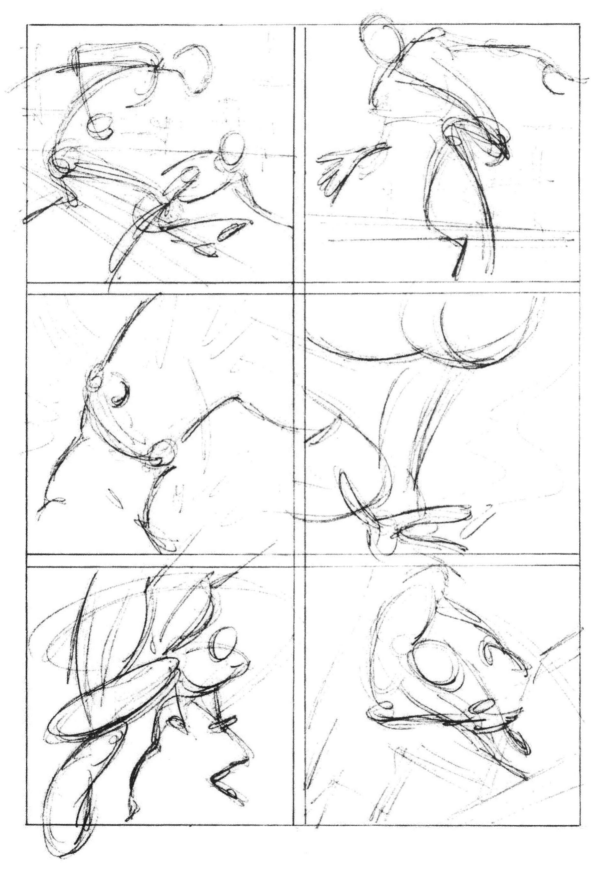

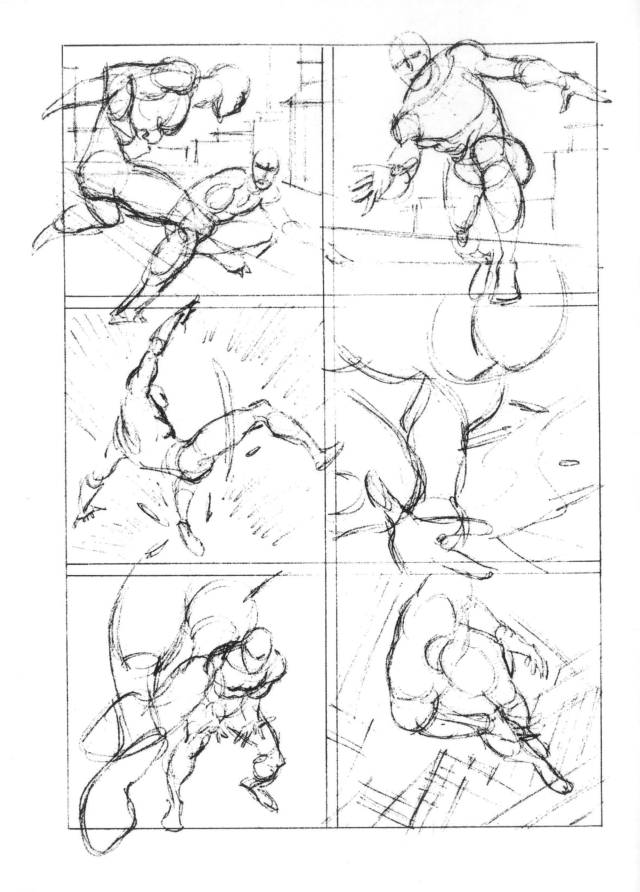

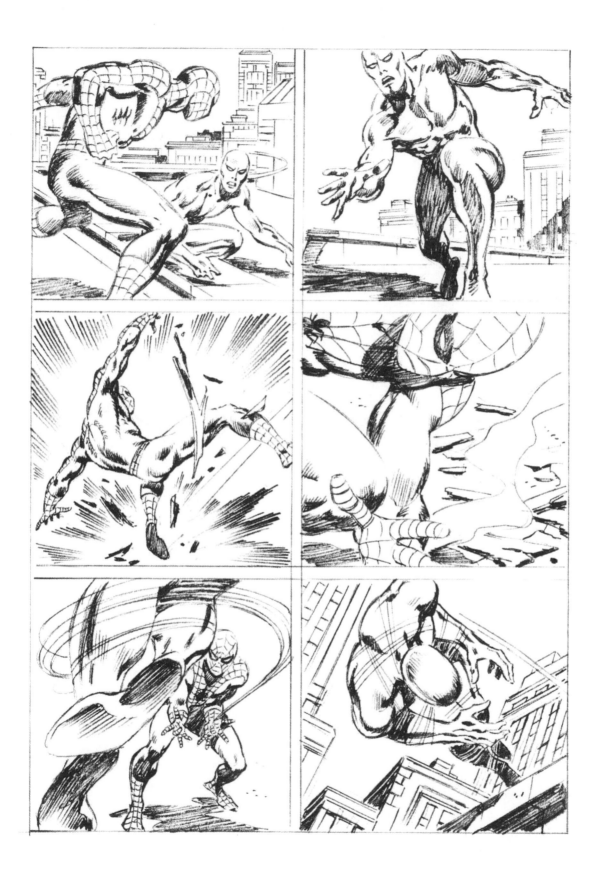

- 做得如何？比你預期來得好，是嗎？如果是這樣，那恭喜你。如果沒有也不用擔心。多試幾次，自己構思出情境。在漫畫界多數的專業人士都是這樣開始的，創造出自己的故事和漫畫，然後將它們當做樣本提供給漫畫出版公司的編輯看。

- 不過現在，在進入下一個章節前，讓我們花一分鐘來快速回顧你剛研究完的畫格**設計**。記住，設計就和基本繪畫一樣重要——事實上，設計就是基本繪畫的一環。注意到右頁各個畫格的設計樣式。試著訓練自己每次看到畫格時都能辨識出這樣的樣式，尤其是你打算要繪製的每個畫格。

- 好，總結時間結束。緊接著看我們預備給你的好料……

漫畫書的封面！

沒有封面，就看不出這是什麼書了！

正如你所想的，封面也可說是所有漫畫書中最重要的一頁。如果封面能吸引你的目光、引起你的興趣，你就有可能會買下這本刊物。如果沒辦法吸引你拿起這本刊物，就意味著一次失敗的銷售。

因此，在封面所花的心思和功夫會多過於其他任何一頁。通常編輯會和負責畫插畫的繪師一起構想封面。接著，如果時間允許，繪師可能會設計幾個簡單的排版，和編輯互相討論，直到定出最終版本。下方就是這一點的示意圖……

因為我們覺得你會對這些排版的評論和批評感到好奇，以下提供參考範例讓你仔細研究：

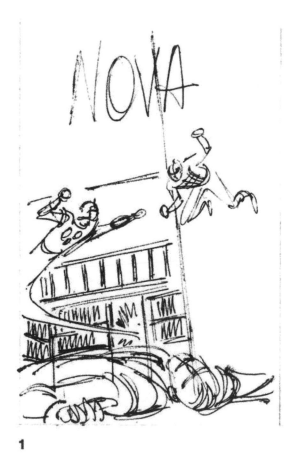

1

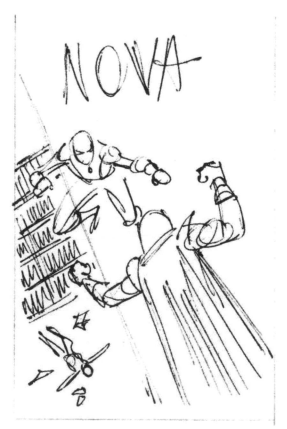

2

1 新星和蜘蛛人的體型太小，沒有足夠的分量。

2 還不錯，但新星是這本刊物的主角，編輯不想讓讀者只看到他的背部。

3 封面的右側浪費了太多空間。還有，雖然蜘蛛人在這一期只是個配角，
但我們也希望能多看到他的身影。

4 這是我們選中的版本。我們能清楚地看到新星和蜘蛛人，而且他們倆看
起來比在版面 1 中大了許多。此外，視角也安排得更有趣，因為讀者的
眼睛水平線和兩名英雄一樣高。

　　要記住一點，這些都是主觀的意見。事實上，即使圖 2 能看到的新星
比較少，但也很有意思，而圖 3 很有衝擊力，因為人物的大小比圖 4 還更
大。和數學不同，主觀的意見沒有標準答案。這裡只是要讓你看看我們對
這些圖的想法，幫助你構想出自己的選擇和意見。

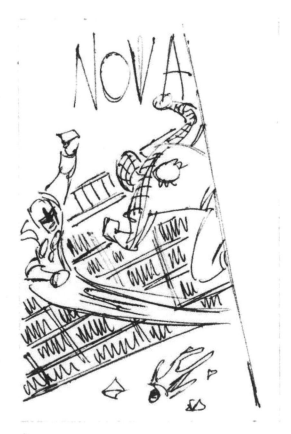

3

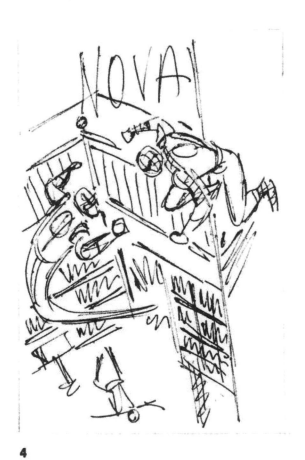

4

封面極為重要，因為它本身就能做為刊物宣傳的全彩廣告，所以插畫的所有元素都要仔細地整合起來。以下幾項是繪師務必要記住的事：

- 插畫的頂部一定要為標誌（刊物的標題）留下足夠的空間。

- 重要的內容不應該畫在底部邊緣或是封面的右側邊緣，因為部分的紙張可能會被印刷廠裁切掉。這個範圍大約寬半英吋（約 1.27 公分），也就是印刷的專有名詞**出血**。

- 封面上一定會有一些**死角區**，雖然這些地方對讀者來說看起來很刺激，但重要性較低，所以如果編輯願意的話，可以在上面放對話框、說明文字或簡介來覆蓋。

- 因為色彩對封面極為重要，所以繪師不該在插畫中使用太多的黑色調區塊。在我們辦公室的說法是：「在畫作上留下空間來上色。」

- 畫作一定要夠煽動或有啟發性，才能讓讀者願意入手這本刊物來閱讀故事，但絕對不能講出結局，或是透露故事中能令讀者驚喜的內容。

好啦，目前這些對你來說就足夠應付了。現在，再一次地，讓我們順過一次從起頭的粗略階段到完整鉛筆稿的流程。當然，你可以在第 136 頁找到最終上墨的版本，也就是在開頭介紹這個難忘章節的地方。

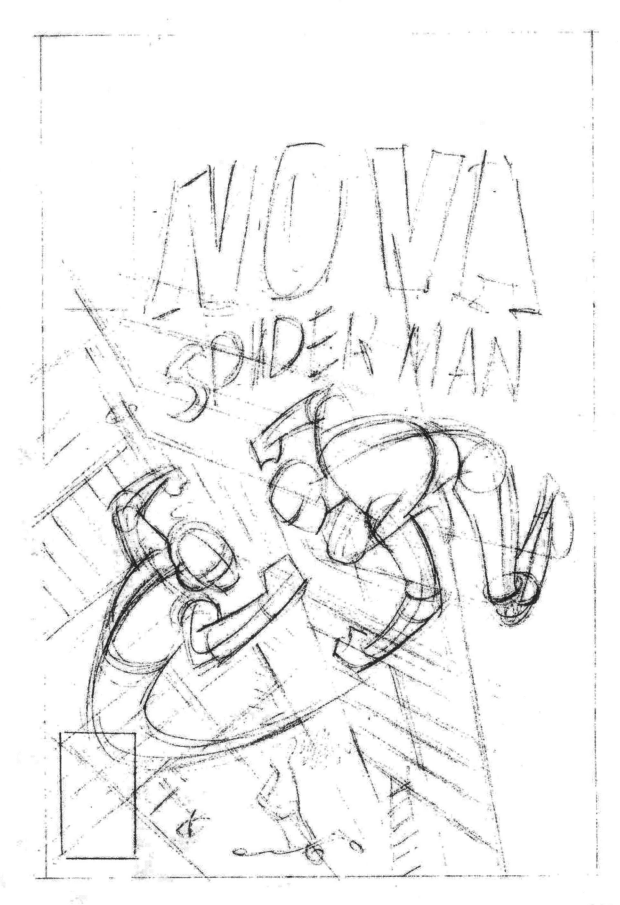

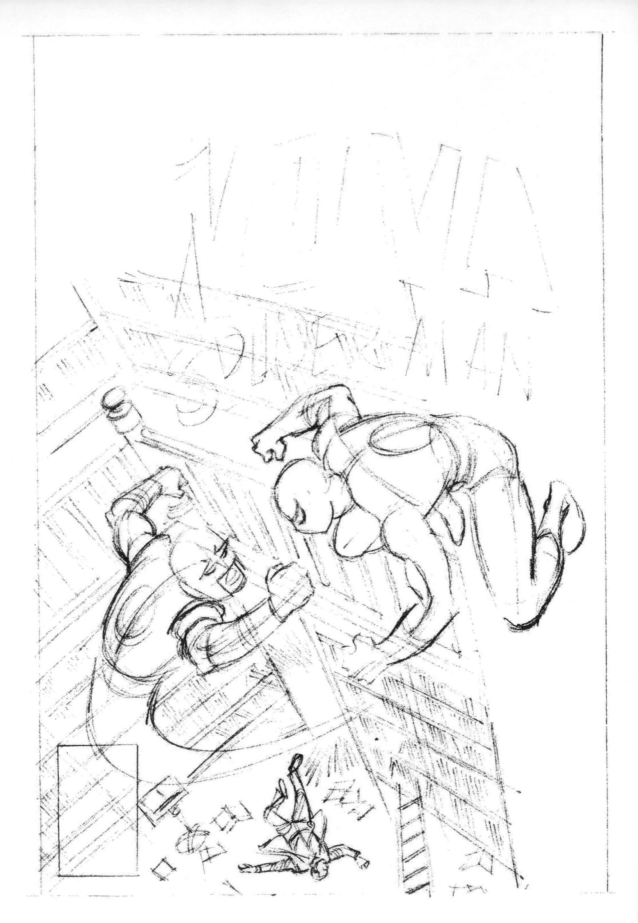

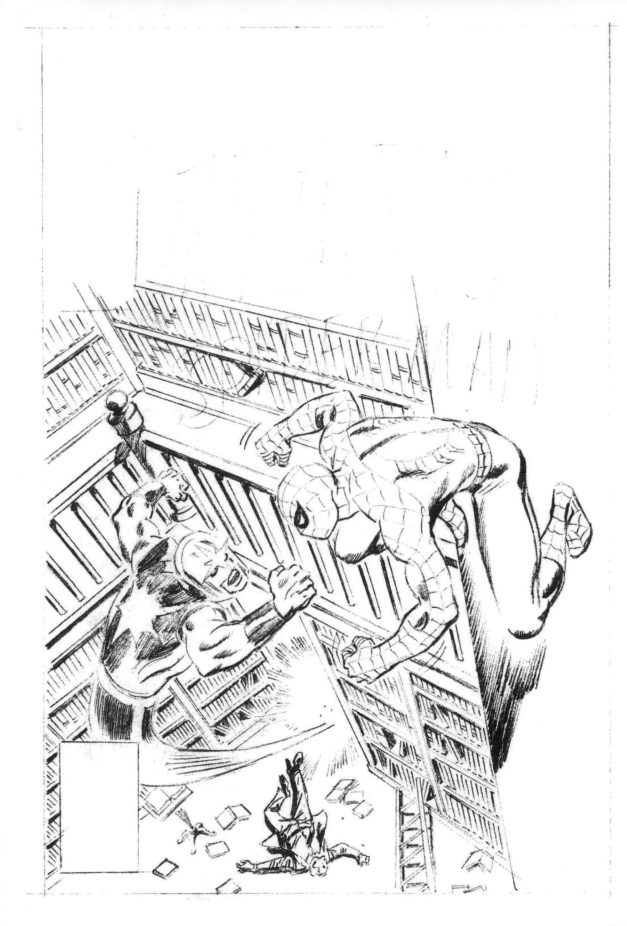

上墨的藝術！

無論用鉛筆畫出的頁面有多美麗，如果我沒有在上面加上墨水就不能印製成漫畫書了。這表示，必須要有人負責用筆刷或是製圖筆在最初的鉛筆稿上進行描摹，把每張插畫徹底改變成仔細上墨後的成品。

然而，一定要記住，上墨師不僅是描摹鉛筆稿的人，他（或她，我們不是沙文主義者）本身也要是名繪師。有天賦的上墨師能讓平庸的鉛筆線條變得更好看；而平庸的上墨師則讓美妙的鉛筆線條變得黯然失色！

上墨極為重要，你對上墨了解得愈多愈好。現在我們就從這裡開始吧……

上墨的過程往往會令人厭煩，而且需要持續的專注力。因此，應該要確保你的姿勢正確。無論你做什麼，不要攤坐在畫板前。坐直——攤坐會使你非常疲倦、無精打采的。

訣竅：如果筆尖和筆刷沒有保持清潔的話，上面的墨水會變僵硬。手邊一定要放一罐清水，沒在使用時，就把筆刷和筆尖浸泡在裡面。

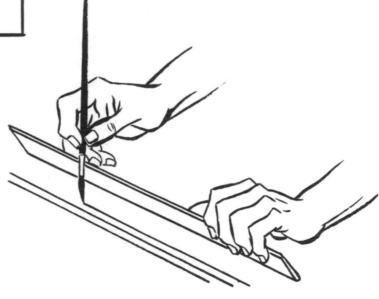

雖然墨水比鉛筆更難清除，不過畫錯了也不用緊張。你可以用不透明白色顏料塗掉錯誤，只要顏料乾了，你就可以直接用墨水覆蓋它。

要畫線時（上墨師常常會需要做這件事），你可以用鴨嘴筆。但不需要蘸墨，只要拿支沾有墨的筆刷，在筆前方抹拭到裝填完成為止。

接下來，當你想要更大膽一點時候，你其實可以直接用筆刷來畫線。這要困難許多，但通常都會得到好的結果，因為這樣完成的線條較有個性、較生動。這樣的線條不會像是用鴨嘴筆畫出的線那麼僵硬一致。只要把尺擺置在大約四十五度角，並且調整筆刷的壓力，你就能畫出幾乎所有厚度的線條。

同時熟練鋼筆和筆刷的使用是最可靠的辦法。只是要畫黑線的話，鋼筆用起來最輕鬆，不過，你還是要使用筆刷來填滿實心的黑色區塊。當然，你也能用筆刷來畫線，但它比鋼筆困難許多，需要有更好的筆觸控制能力。線條必須要乾淨俐落且果斷，不要有鋸齒狀或是毛邊。不過，我們還是建議你學會使用筆刷——學會運用筆刷來畫圖，而不僅僅是描摹鉛筆稿。應該要感覺到你正在用筆刷重新創造出新的圖，感覺到你正在把它們畫出來，否則完成的畫作可能會顯得僵硬且沒有生命力。

注意看下方設計的圖樣。這些都是用溫莎牛頓＃3貂毛筆刷繪製而成。圖樣 1 到 4 叫做**羽化**。也就是用筆刷畫出**羽毛般**大略平行的線條。注意到有些筆觸如何由細到粗，都是用同一支筆刷畫出的，只需要改變施加在筆上的壓力。圖樣 5 到 8 是用筆刷的側邊繪製而成。這樣的手法在畫角色頭上的髮絲是非常方便的。如果你想知道的話，圖樣 12 是用刀片的尖端沿著尺的邊緣拖動來完成的。

試著複製這些各式各樣的筆觸，甚至更好的是，看看你能創造出多少種屬於你自己的筆觸。

而現在，讓我們拿幾個上墨的典型範例來研究一下。來看看我們能不能講出其中的優點，還有需要改進的地方……

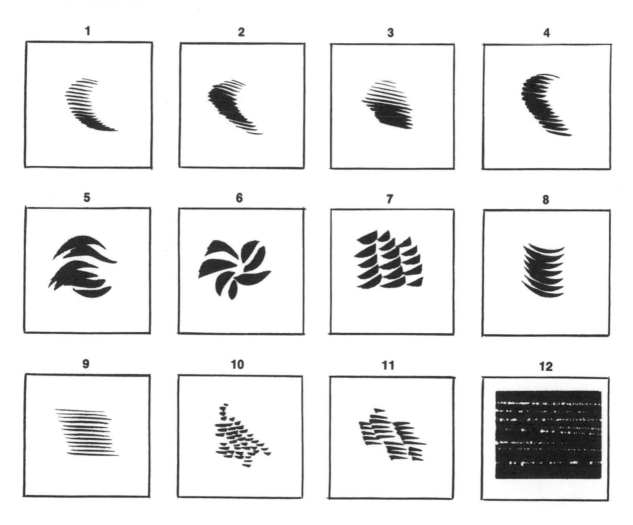

這是個用墨得當的畫格，先展示出原先繪製的尺寸，然後縮小成會出現在漫畫書內的大小。你可以看到，即使按比例縮小到漫畫書畫格的大小，也能成功地呈現內容。注意看畫中線條的粗細變化，以及較厚重的下半身——也就是遠離光源處，讓人物有了堅實立體感。還要注意，即便有非常豐富的人物和細節，圖畫還是很清晰。上墨師面臨的重要任務之一，就是無論畫作有多複雜，都要確保能讓讀者看懂。要做到這一點，方法之一是利用厚重的黑色塊，使人物從背景中脫穎而出，如本例所示。

這裡我們用同樣一個畫格，呈現出畫過頭的樣子——用了太多黑色塊和線條。注意看原先的尺寸看起來有多複雜，以及在縮放到漫畫書畫格大小時，變得多不清晰且更加難以理解。上墨時加了太多的細節和紋路，使人物與背景混雜在一起，而不如鉛筆稿繪師期望的那樣，呈現出輪廓鮮明的樣子。簡言之，圖畫變得更難讀懂、看起來較不順眼，而且也會更難上色。

再次使用同樣一份鉛筆稿，我們走另一種極端的方式。這次上墨師在線條和黑色區塊的變化度不夠。如你所見，他的線條幾乎都是同樣厚度，沒有**粗細之分**。實心的黑色區塊用量不足且參差不齊；在畫格中四處散落，沒有明確的樣式，似乎也沒有什麼特別的原因。這些人物彼此之間並不分明，且與背景混雜在一起。如你所見，畫格內容太單薄，或是畫得太過頭，過猶不及，只會使畫作產生反效果。

有時候鉛筆稿繪師會指出鉛筆稿的哪些區塊要塗黑，有時候也會交給上墨師決定。然而，不論如何達成決策，重要的是要知道在何時何處放置黑色區塊，因為太少或太多的黑色都可能削弱或破壞整個鉛筆稿。

當然，黑色塊除了能讓畫作有堅實立體感以外，也能將目光吸引到任何想要被注意的位置上，藉以幫助圖畫聚焦的重要元素。同樣重要的是，在畫作中使用堅實立體的黑色塊能來營造戲劇化的氣氛。現在，讓我們多研究幾個範例，把這幾點講得更清楚……

注意到在這裡加重的黑色區塊只集中在人物的單一一側。另一側的光照面幾乎沒有黑色。這個手法能達成兩個目的：（1）讓人物形體有立體感、圓澎感。（2）將讀者的注意力引導到角色的頭部，利用巨大的黑色區塊框住頭部，因此讀者目光轉移到最重要的恐懼的臉孔上。

這個畫格中，我們有類似的光線，以單一個光源照亮單側身體，讓另一側投上深色的陰影。雖然人物繪製得頗寫實，注意看加重的黑色陰影是如何大膽而簡單地使用。為了呈現出最佳的戲劇效果，保持你的上墨簡單，每個畫格中只有一個明確的光源。

現在讓我們再用簡化的示意圖來分析兩個畫格。在上方畫格中，繪師主要目的是製造出恐懼和威迫的氣氛。再一次地，請注意他在黑色塊的使用上多麼大膽而簡單。最大化地強調沉重的影子，並使其突顯，看起來完全包圍了較小的白色人物。在右方相對應的畫格中，我們減少了整體的設計，做出最簡化的形式，讓你能輕易看出黑白之間的明顯對比。

務必記得，黑色區塊的擺放位置會在每一張圖中創造出一種明確的樣式。這些樣式絕對不能太過複雜或是雜亂，以免讓讀者搞混。如果插畫會使讀者產生混亂的感受，也會讓讀者的注意力被分散，因而破壞先前每個畫格想營造出的戲劇性氣氛。換句話說，傻蛋！保持簡單明瞭就對啦！

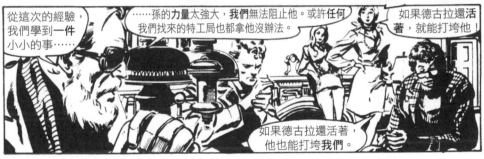

這裡我們有一個極為複雜的場景。雖然細節豐富，請注意黑色區塊的擺放位置如何創造出一個能吸引讀者順暢瀏覽過去的樣式。注意到在中央的三個人物是如何被給予足夠的黑色斑塊，特別是在他們的頭部，使他們能從背景脫穎而出。

下次當你在研究畫格的上墨技巧時，訓練自己仔細地看，試著辨識出黑色區塊的設計方式，就像是在這個頁面上我們試著呈現給你的兩個簡化畫格一樣。

這裡是黑色塊的不同運用方式。在前一頁，我們看見黑色區塊以非常寫實的方式呈現；而這裡的範例是以裝飾的方式來使用黑色塊。注意看船上的黑色強調線條幾乎是直接對準人物的，讓讀者的注意力放在里德、蘇珊和嬰兒身上。也要注意他們身體上半部的黑色塊是如何圍繞著三人的頭部，引導你的目光朝向這群人的臉上。

接著，我們看到黑色塊的排列，乍看很複雜，但其實是很簡單且直接的樣式。在這張圖中，黑色塊的使用引導讀者的目光以順暢、協調的方式環繞整個畫格。看看畫格右側的黑色形狀大片且大膽，而左側的則小了許多。這些小型的黑色區塊，目的是用來與右側較大的黑色塊互相平衡。為了證明這一點，只要用一小張白紙遮蓋住左側較小型的黑色區塊，並注意看如果沒有這些區塊，畫格看起來會變得傾向一側而失去平衡。

絕對不要因為鋼筆或筆刷上的墨還有剩就多添加黑色塊。加黑色塊一定要有明確的理由，像是強化畫格的設計，或是讓複雜的版面變清晰。當然，用黑色塊來強調某種特定的氣氛是一樣重要的。既然說到氣氛……

嘿，我們還真是幸運呀！這裡有個完美的範例能說明如何使用黑色塊來創造某種特定的氣氛！仔細看，或是觀察右側的簡化畫格，我們可以立刻看出所有的黑色區塊都是乾淨俐落且簡單的垂直或水平型態，因此製造出平淡、靜止的場景——唯一戲劇性的例外是長翅滴水嘴獸身上大片傾斜的黑色塊，這增加了一種震驚、不安和迫近中的危險及威嚇感。

在這張插圖中，欄杆內長形垂直的黑色塊設計也非常重要，因為它們是用來讓畫面維持整體感。沒有這幾個長條的話，整體設計就會看起來分崩離析。

在下方畫格中，我們有了完全不同的感受。在這裡，為了要使畫格製造出戲劇化的氣氛，黑色塊的設計似乎散落在四處，形成一種混亂和動作的場景。但就算是這樣，請注意這個樣式，雖然看起來跳來跳去，不過也有整體性及一致性，讓讀者的目光駐留在圖畫中的動作上。以抽象設計的觀點來看，黑色區塊的排列創造出了一種賞心悅目且令人興奮的圓周運動感。

當你再次細看並研究場景，注意看圖底部兩道從右到左的黑色斜線，不僅加強了動作感，也有整合的效果。

來到我們最後的兩個例
子。注意看第一張圖極為寫
實。光線明顯是從左側照進
來，使右側的一切都投射出
深厚的影子。請看加深的黑
色影子如何強調恐怖故事的
氛圍。光是看畫格的設計，
你就可以知道這不是詼諧漫
畫或浪漫故事。此外，觀察
背景中的黑色區塊，呈現出
真實感和細節感，且又不至
於讓人把注意力抽離這兩個
重要人物。畫格很厚重、很
豐富且有戲劇性，但是清楚
且引人入勝。簡單來說，就
是漫威風！

好的，讓我們來看下面的畫格。
注意看建築物上的大片黑色區塊似
乎直接指向這張圖畫中最重要的元
素，也就是在屋頂上跳躍的蜘蛛人。
當然，你已經觀察到左下方警察人物
形體的設計是如何跟建築物上的黑
色塊相互平衡。還有一個有趣的點：
警官身上斷斷續續的黑白相間樣式
似乎強調了他們的動作和挫敗感。

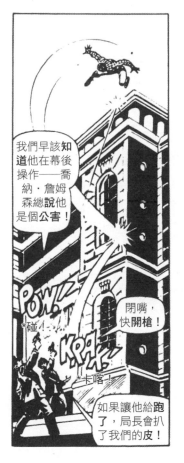

　　總結來說，鉛筆稿繪師用鉛筆畫出他的畫格，接著必須要由上墨師完成。然後，如你所見，
上墨師能決定要在哪些地方、用多大膽的方式來塗上黑墨。上墨師在決定各畫格中的氣氛、設
計和清晰程度上扮演重要的角色。因此，在研究漫畫書的畫作時，一定要注意兩個元素──基
本的鉛筆稿，以及上好墨的版本。兩者合在一起，創造出完整的插畫，我們很榮幸地將之獻給
全體漫威迷！

好的，大夥兒，教學內容就在這告一段落啦。當然，對於這個精彩而近乎無限的主題，我們也只能碰觸到皮毛而已。不過，我們希望在這些簡短的書頁中提供寶貴而知識性的總覽，幫助你了解如何畫漫畫。無論是誰，能做到的都只有領進門——提供一些訣竅和建議。真正的功夫，哎呀，可就要靠你個人了。

　　話說回來，對於一位漫畫家、或甚至只是「努力」想走這條路的人而言，美妙之處在於，你必須熱愛它，才會有想畫漫畫的意願。沒有人進入這行是因為其他人鼓吹，或覺得這是一件很務實的事情。才不，想要成為一位漫畫家，就要承擔起甜蜜的負荷，而當你真正享受你正在做的事時，幾乎就能說是如願以償了。

　　不論如何，我們已經把能說的都告訴你了——至少就目前來說，書中內容是所有漫畫類型出版品中首創這樣講述的第一本書。你已經對成為漫畫繪師的條件有了一些認識，並且也學到必須精熟哪類技巧來勝任這項工作。剩下的就要靠你自己了。

　　在放手讓你在這屏息以待的世界大放異彩之前，我們還有一件事要說。想要成一位為優秀的歌手，你必須唱歌。想要成為一位優秀的鋼琴師，你必須彈鋼琴。然而，想要成為一位優秀的藝術家（漫威對其他類型都不感興趣），你就必須畫、畫、畫！不管你去到哪、不管你在做什麼，只要一有閒暇時間，就要畫！描繪出周遭你所見到的事物、描繪你的朋友、敵人、親戚、陌生人還有任何人。把鉛筆、鋼筆或是筆刷練得更熟，就像是刀叉般運用自如。你畫得愈多，就會變愈厲害。我們期待你成為頂尖好手！

　　共勉之！

參考書目

建議閱讀以下書籍以更深入了解本書所觸及的各式主題介紹。

解剖學類書籍

Bridgeman, George, Bridgeman's Guide to Drawing from Life (Sterling).

— — — , Bridgeman's Life Drawing (Dover).

Hogarth, Burne, Drawing the Human Head (Watson-Guptill).

— — — , Dynamic Anatomy (Watson-Guptill).

Vanderpoel, John, The Human Figure (Dover).

構圖主題書籍

Fabri, Ralph, Artist's Guide to Composition (Watson-Guptill).

Graham, Donald W., Composing Pictures (Van Nostrand Reinhold).

Watson, Ernest, Composition in Landscape and Still Life (Watson-Guptill).

透視法

Cole, Rex, Perspective for Artists (Dover).

動物畫法

Laidman, Hugh, Animals: How to Draw Them (Dutton).

Hamm, Jack, How to Draw Animals (Grosset & Dunlap).

傑克‧漢姆（Jack Hamm），《動物素描》（How to Draw Animals），易博士出版。

氣氛及漫畫背後的理念

Lee, Stan, Bring on the Bad Guys (Simon and Schuster).

— — — , Origins of Marvel Comics (Simon and Schuster).

— — — , Son of Origins of Marvel Comics (Simon and Schuster).

——— , The Superhero Women (Simon and Schuster).

致謝詞

本書當中使用的插畫是由下列繪師繪製而成，他們都是漫畫界最優秀且最受人敬重的人士。在此對他們每一位致上謝意。

（依字母序）

鉛筆繪師：

Neal Adams	Gene Colan
Ross Andru	Jack Kirby
John Buscema	John Romita

上墨師：

Mike Esposito	Paul Reinman
Frank Giacoia	JoeSinnott
Jim Mooney	George Tuska
Tony Mortellaro	John Verpoorten
Tom Palmer	Al Weiss

中英詞彙對照表

中文	英文	頁碼
英文		
T 字尺	T square	13,27
一劃		
一點透視	one-point-perspective	30,32,38
三劃		
三角板	triangle	12,27
三點透視	three-point-perspective	33,38
上墨	inking	全書多頁
四劃		
不透明白色顏料	white opaquing paint	12,146
五劃		
出血	bleed	140
刊物	magazine	15,36,138-140
示意圖	diagram	全書多頁
六劃		
地平線	horizon line	30,35
羽化	feathering	147
八劃		
兩點透視	two-point-perspective	30,32,35
抹布	rag	13
直尺	ruler	13,27
空心字體	open letter	14
長翅滴水嘴獸	winged gargoyle	154
九劃		
思考框	thought balloon	15
思考框氣泡	bubble	15
指示箭頭	pointer	15
玻璃罐	glass jar	12
音效	sound effect	15
十劃		
消失點	vanishing point	33,35,37,39
素描圖	sketch	80,84,88
起始頁	splash page	14

國家圖書館出版品預行編目資料

史丹 . 李漫威漫畫法 ／ 史丹 . 李 (Stan Lee) 作；陳依萍譯 . – 初版 . – 臺北市 : 易博士文化，城邦文化事業股份有限公司出版 : 英屬蓋曼群島商家庭傳媒股份有限公司城邦分公司發行，2022.04
　　面；　公分
譯自 : How to draw comics the Marvel way
ISBN 978-986-480-216-6(平裝)

1.CST: 漫畫 2.CST: 繪畫技法

947.41　　　　　　　　　　　　　　　　　　　　　　　　　111002820

史丹‧李漫威漫畫法

原 著 書 名／How to Draw Comics the Marvel Way
原 出 版 社／Atria Books
作　　　者／史丹‧李 (Stan Lee)、約翰‧巴斯馬 (John Buscema)
譯　　　者／陳依萍
選 書 人／邱靖容
編　　　輯／謝沂宸

業 務 經 理／羅越華
總 編 輯／蕭麗媛
視 覺 總 監／陳栩椿
發 行 人／何飛鵬
出　　　版／易博士文化
　　　　　　城邦文化事業股份有限公司
　　　　　　台北市中山區民生東路二段 141 號 8 樓
　　　　　　電話：(02) 2500-7008 傳真：(02) 2502-7676
　　　　　　E-mail：ct_easybooks@hmg.com.tw
發　　　行／英屬蓋曼群島商家庭傳媒股份有限公司城邦分公司
　　　　　　台北市中山區民生東路二段 141 號 11 樓
　　　　　　書虫客服服務專線：(02) 2500-7718 、2500-7719
　　　　　　服務時間：週一至週五上午 09:30-12:00；下午 13:30-17:00
　　　　　　24 小時傳真服務：(02) 2500-1990 、2500-1991
　　　　　　讀者服務信箱：service@readingclub.com.tw
　　　　　　劃撥帳號：19863813
　　　　　　戶名：書虫股份有限公司
香 港 發 行 所／城邦（香港）出版集團有限公司
　　　　　　香港灣仔駱克道 193 號東超商業中心 1 樓
　　　　　　電話：(852) 2508-6231 傳真：(852) 2578-9337
　　　　　　E-mail：hkcite@biznetvigator.com
馬 新 發 行 所／城邦（馬新）出版集團 Cite(M) Sdn. Bhd.
　　　　　　41, Jalan Radin Anum, Bandar Baru Sri Petaling,
　　　　　　57000 Kuala Lumpur, Malaysia.
　　　　　　電話：（603）90578822 傳真：（603）90576622

美 術‧封 面／陳姿秀
製 版 印 刷／卡樂彩色製版印刷股份有限公司

■ 2022 年 4 月 26 日 初版
ISBN　978-986-480-216-6

定價 600 元　HK$200

城邦讀書花園
www.cite.com.tw